LAS PELÍCULAS QUE DEBE CONOCER

LOS AÑOS 60

Tomo 3

Una selección de los grandes films de la historia del cine en la década de 1960

NELSON CORDIDO ROVATI

NELSON CORDIDO ROVATI

Caracas, Venezuela

Copyright © 2014 Nelson Cordido Rovati
Todos los derechos reservados

ISBN:1500948985
ISBN-13:9781500948986

DEDICATORIA

A Humberto Cordido Rovati
(Mi padre)

CONTENIDO

EXORDIO ... 9
CONTEXTO HISTÓRICO ... 11
1. EL APARTAMENTO .. 13
2. PSICOSIS ... 17
3. LA EVASIÓN .. 23
4. LA MÁQUINA DEL TIEMPO ... 27
5. AL FINAL DE LA ESCAPADA ... 31
6. EL JUICIO DE NÚREMBERG .. 37
7. LOLITA ... 41
8. LAWRENCE DE ARABIA .. 47
9. MATAR A UN RUISEÑOR ... 51
10. ¿QUÉ PASÓ CON BABY JANE? 55
11. EL ÁNGEL EXTERMINADOR 59
12. JULES Y JIM .. 63
13. LA INFANCIA DE IVÁN ... 67
14. FELLINI, 8 1/2 ... 71
15. EL VERDUGO .. 75
16. EL INGENUO SALVAJE .. 79
17. ¿TELÉFONO ROJO?, VOLAMOS HACIA MOSCÚ 83
18. PUNTO LÍMITE .. 87
19. GOLDFINGER .. 91
20. SOY CUBA ... 99
21. DESEO DE UNA MAÑANA DE VERANO 103
22. TRENES RIGUROSAMENTE VIGILADOS 107
23. UN HOMBRE Y UNA MUJER 113
24. PLAN DIABÓLICO ... 117
25. EL GRADUADO ... 121
26. LA HORA 25 .. 127
27. EL SILENCIO DE UN HOMBRE 131
28. MEMORIAS DEL SUBDESARROLLO 135
29. EL BEBÉ DE ROSEMARY .. 139

30. 2001: UNA ODISEA DEL ESPACIO ...143
31. EL PLANETA DE LOS SIMIOS ..149
32. ÉRASE UNA VEZ EN EL OESTE ...153
33. EL DEPENDIENTE ..157
34. LA MUJER INFIEL ...161
35. Z ..165
DISTRIBUCIÓN DE PELÍCULAS POR PAIS ...169
DISTRIBUCIÓN DE PELÍCULAS POR AÑO ..170
DIRECTORES Y SUS PELÍCULAS...171
LAS PELÍCULAS QUE DEBE CONOCER ..172

NELSON CORDIDO ROVATI

ACLARATORIA

La lectura de este libro, al igual que todos los libros que componen la serie *Las películas que debe conocer*, es conveniente acompañarla con las consultas respectivas al blog librospeliculas.blogspot.com donde el lector podrá ver videos y leer análisis de cada uno de los films aquí tratados.

En muchos casos la película está disponible completa (las que son de dominio público), y en otros podrá ver el tráiler o las escenas claves. De manera que la visita a este blog es un complemento importante para tener una visión completa de la película que desea conocer.

EXORDIO

La década de 1960 fue probablemente la más creativa del siglo XX en lo que a expresiones artísticas y culturales se refiere. El mundo evolucionó de la Generación Silenciosa [i] a la llamada generación Baby Boomer [ii], la cual rompió los esquemas establecidos.

Luego de la II Guerra Mundial (1939-1945), Estados Unidos se convirtió en una superpotencia, la productividad en general aumentó, los costos de los bienes se abarataron y las oportunidades de empleo crecieron, lo que permitió un cierto bienestar en la población que pudo acceder al mercado de bienes de consumo durables (automóviles, electrodomésticos, etc.) como nunca antes en su historia. Esto provocó una especie de letargo o adormecimiento en cuanto a reclamos y luchas sociales, que luego se extendió a los países más desarrollados.

La educación en el hogar y en la escuela pasó de ser restrictiva a permisiva, los adolescentes lo veían todo fácil, pensaban que se merecían lo que tenían sin haber hecho nada para conseguirlo. Esta mala crianza producto de la sobreabundancia llevó a la degeneración moral de la sociedad.

Pero algunos jóvenes comenzaron a rechazar las posiciones cómodas y burguesas, además de que las consecuencias de la Guerra Fría los afectaban (Guerra de Corea, 1950-1953; Guerra de Vietnam, 1959-1975) y surgieron movimientos pacifistas, de liberación femenina, de lucha contra la discriminación étnica, y el movimiento hippie, hacia finales de la década, que buscaba una vida más espiritual y en contacto con la naturaleza. A esto se añadió la revolución sexual

auspiciada en parte por la aparición de la píldora anticonceptiva y su difusión masiva. Las mujeres podían tener sexo sin el riesgo de quedar embarazadas.

Ante este estado de cosas, hay una explosión de manifestaciones culturales y artísticas que generan expresiones nunca vistas en la moda, la música, la literatura, la pintura, la escultura, la política, etc. Y por supuesto, el cine no quedó fuera, de manera que esta década es una de las más ricas del séptimo arte.

La investigación realizada para buscar y seleccionar las películas fundamentales de cada año, desde los inicios del cine hasta nuestros días, indica que en la década de 1960 hubo un pico que fue superado sólo a finales del siglo XX.

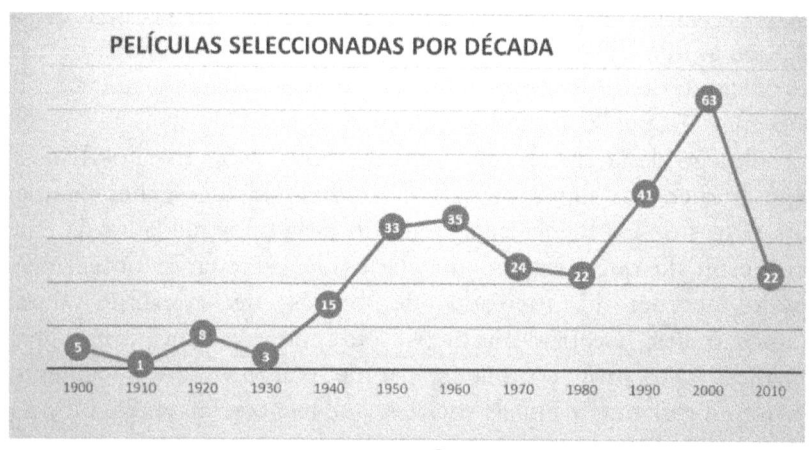

CONTEXTO HISTÓRICO

El cine de los años 60 se vio influido por los siguientes hechos históricos:
- El fortalecimiento de la Guerra Fría.
- La carrera espacial entre EUA y la URSS.
- Aparición de movimientos pacifistas, la liberación femenina, la liberación sexual, la lucha contra la discriminación étnica y el movimiento hippie.
- Implantación del régimen comunista en Cuba. La crisis de los misiles.
- Inicio de la guerra de Vietnam.
- Alemania se afianza como tercera potencia económica mundial detrás de EUA y Japón.
- Las colonias británicas y francesas se independizan.
- La juventud en Francia se alza en lo que posteriormente se conoció como el Mayo Francés.

En cuanto a las películas a color, de los 35 films seleccionados de la década de 1960, encontramos que 21 son todavía en blanco y negro y sólo 14, menos de la mitad, a color. Pero si dividimos en dos grupos de 5 años, observamos algo más interesante; de 1960 a 1964 hay 16 películas en blanco y negro, y sólo 3 a color; pero de 1965 a 1969 la situación se invierte, 5 en blanco y negro y 11 a color. Podemos decir que 1965 es el punto de inflexión, a partir de aquí el color se hace estándar. Pasaron 30 años desde la primera película a color, *La feria de la vanidad* (1935) para que el color se volviera lo usual.

1. EL APARTAMENTO
EUA; (1960)

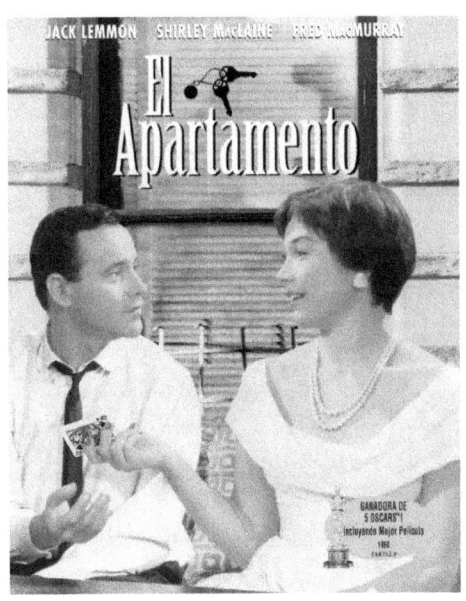

Título original: *The Apartment*
Duración: 2 horas, 5 minutos
Dirección: Billy Wilder
Guión: Billy Wilder, I.A.L. Diamond
Otros: B/N (blanco y negro)
Género: Comedia, drama, romance
Reparto: Jack Lemmon (C.C. Baxter), Shirley MacLaine (Fran Kubelik), Fred MacMurray (Jeff D. Sheldrake), Ray Walston (Joe Dobisch), Jack Kruschen (Dr. Dreyfuss), David Lewis (Al Kirkeby).

He aquí una obra maestra de la comedia. El teatro de operaciones es el apartamento de C.C. Baxter, empleado soltero de una enorme compañía de seguros en Nueva York. Para que lo ayuden a ascender dentro de la empresa, presta su apartamento por unas horas a sus cuatro superiores quienes aprovechan para reunirse allí con sus amantes, bajo la promesa de que harán una buena recomendación de Baxter que seguramente le proporcionará un mejor cargo.

La alta demanda del apartamento le obliga a llevar una agenda con las reservaciones y tiene que hacer malabarismos para resolver los múltiples conflictos que la situación genera. Mientras, se va sintiendo atraído por una de las ascensoristas, Fran Kubelik, que parece ser una chica muy correcta. Ha intentado invitarla a salir pero sin mucho éxito.

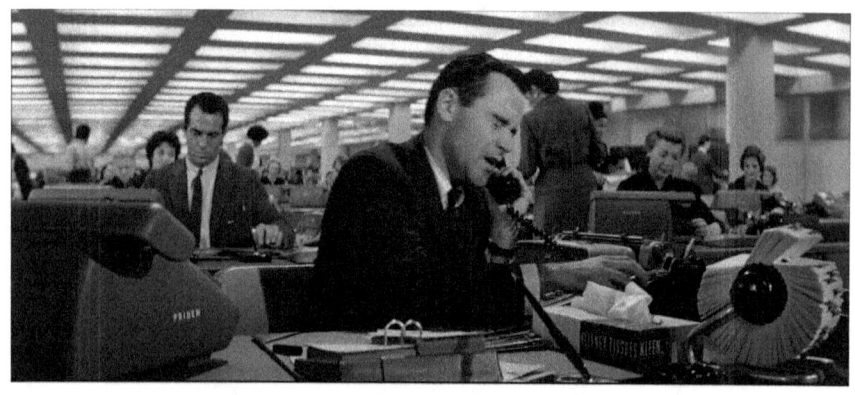

C.C. Baxter en su lugar de trabajo

Los supervisores escriben informes sobre Baxter algo exagerados, lo cual llama la atención del director de personal, el señor Sheldrake, quien sospecha que hay algo extraño detrás de todo esto. Al descubrir el juego del apartamento, le dice a Baxter que está dispuesto a promoverlo si lo acepta como miembro del equipo. Baxter entusiasmado por la promoción invita a la señorita Kubelik a una obra de teatro con unos boletos que le obsequió Sheldrake, ya que él no los usaría. Baxter se queda esperándola en la entrada del teatro sin saber que ella está en el apartamento con Sheldrake, de quien está enamorada y espera que él cumpla su promesa del divorcio para poder casarse.

El día de navidad, Baxter descubre inesperadamente que Kubelik es la amante de Sheldrake. La manera cómo se entera es la siguiente: la primera vez que Sheldrake utilizó el apartamento, su acompañante olvidó una polvera que tenía el espejo roto. Baxter se la devolvió a Sheldrake. Durante la fiesta de navidad en la oficina, Baxter y Kubelik se toman unos tragos juntos. Baxter se coloca un sombrero nuevo que compró y la chica le pasa la polvera para que se vea en el espejo y él se da cuenta de que es la misma con el espejo roto que consiguió en su apartamento. Unos minutos más tarde recibe una llamada de Sheldrake diciéndole que esa noche utilizará el apartamento.

Vamos a dejar la historia hasta aquí para que disfruten de los divertidos giros que surgen a continuación en el film. Solo les diré que estamos ante un retrato agridulce de dos náufragos en una sociedad inhóspita, donde es frecuente la crueldad y la hipocresía, y los aprovechadores se benefician de sus víctimas.

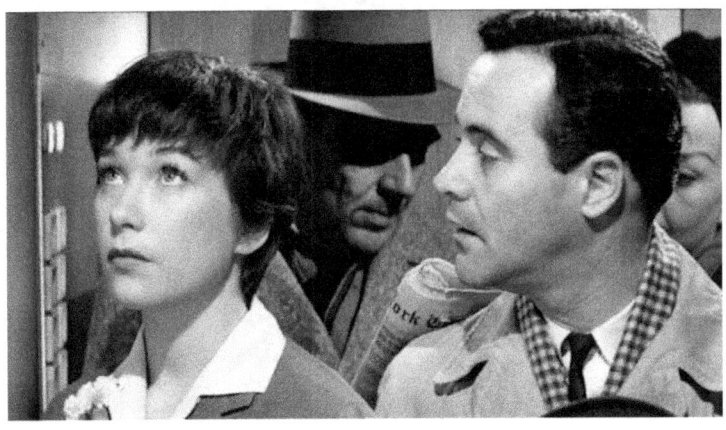

Uno de los encuentros de Baxter y la ascensorista, la señorita Kubelik

Las actuaciones son fuera de serie, al igual que los diálogos y juegos de palabras: "Cuando sales con un hombre casado, nunca debes ponerte rímel". O los gags que son los que rompen con el aspecto melodramático del film, como la raqueta de tenis que utiliza Baxter para escurrir los espaguetis.

Al igual que para Jack Lemmon, fue una película clave en la trayectoria de Shirley MacLaine, porque venía de realizar comedias ligeras en sus últimos cinco años, y aquí emerge todo su talento, lo que la catapultó en los años sesenta.

El apartamento parece a primera vista una simple comedia basada en una historia de amor, pero es mucho más que una película romántica, tiene elementos dramáticos, moralistas, crítica social, y es bastante más compleja de lo que inicialmente creemos. Es una especie de homenaje al hombre pequeño, al pusilánime que "no cuenta" ni profesionalmente, ni para el amor, ni para las grandes cosas de la vida. Al que vemos a veces durmiendo en un banco del Central Park en una noche fría porque en su apartamento está un jefe con su amiguita de turno. Desde el inicio, Wilder empequeñece al minúsculo protagonista confrontándolo con datos macro estadísticos de la ciudad de Nueva York para empequeñecerlo más, y mostrarlo insignificante en su puesto de trabajo al lado de 3.000 empleados de la compañía. Sin embargo, a Baxter lo redime el amor y la ruptura al final con lo establecido.

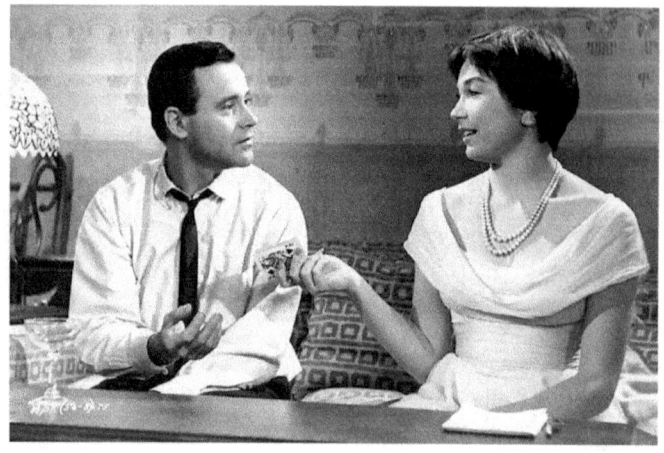

Juego de cartas al final de la película

La idea de prestar el apartamento para correrías sexuales, dice el mismo Wilder que la tomó de *Breve encuentro* (1946), de David Lean, cuando un cierto personaje presta su apartamento a la pareja adúltera protagonista. (Ver el tomo 1 de esta colección).

Ganó cinco premios Oscar: mejor película, mejor director, mejor guión original, mejor dirección artística y mejor edición.

No se puede olvidar la última frase que pronunció la señorita Kubelik esbozando una preciosa sonrisa antes de finalizar esta punzante y dura comedia: "No diga más y juegue".

2. PSICOSIS
EUA; (1960)

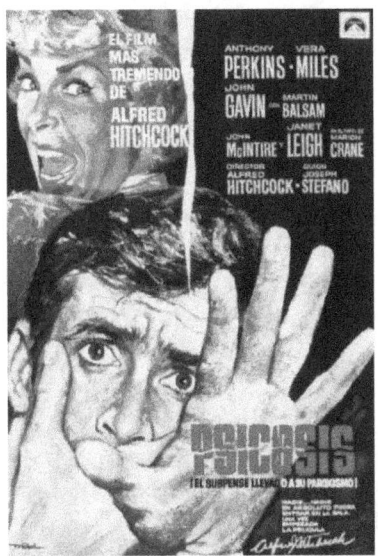

Título original: *Psycho*
Duración: 1 hora, 49 minutos
Dirección: Alfred Hitchcock
Guión: Joseph Stefano (adaptación). Robert Bloch (novela)
Otros: B/N
Género: Terror, misterio, suspenso
Reparto: Anthony Perkins (Norman Bates), Vera Miles (Lila Crane), John Gavin (Sam Loomis), Janet Leigh (Marion Crane), Martin Balsam (detective Arbogast), John McIntire (sheriff Al Chambers), Simon Oakland (Dr. Fred Richman), Frank Albertson (Tom Cassidy), Patricia Hitchcock (Caroline).

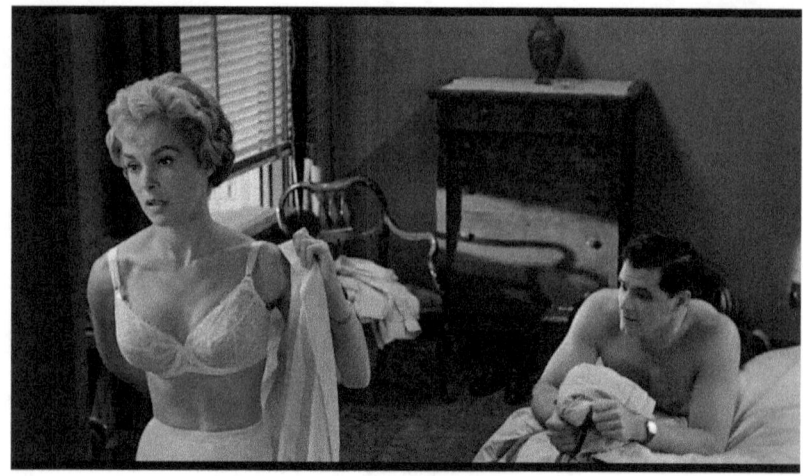

Marion se viste molesta porque pasa el tiempo y Sam no quiere casarse hasta que mejore su situación económica

Esta obra maestra del suspenso es la que ha tenido mayor influencia en la historia de películas de suspenso y terror. Está basada en una novela de Robert Bloch, quien se inspiró en los asesinatos reales del perturbado estadounidense con doble personalidad del siglo XX, Ed Gain[iii]. El autor de la novela defendía la tesis de que tras el aspecto normal y correcto de un individuo, puede esconderse un verdadero monstruo.

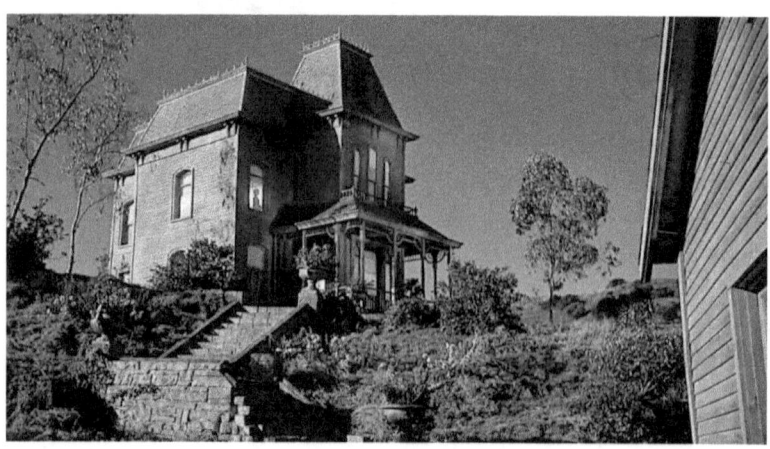

La casa que habita el simpático Norman Bates, propietario del Motel Bates

Psicosis no sigue una estructura convencional, ya que la protagonista es asesinada antes de la mitad de la película. Hitchcock aprovechó esta circunstancia para desarrollar una estrategia de mercadeo muy novedosa. Se suponía que los espectadores venían a ver a Janet Leigh y si llegaban tarde, podrían entrar después de que ella había sido asesinada y ya no aparecía más en la cinta (aunque ella muere a los 45 minutos). Para resolver este pequeño problema, Hitchcock formuló la siguiente política: "Nadie, absolutamente nadie, será admitido en la sala después de comenzada la película".

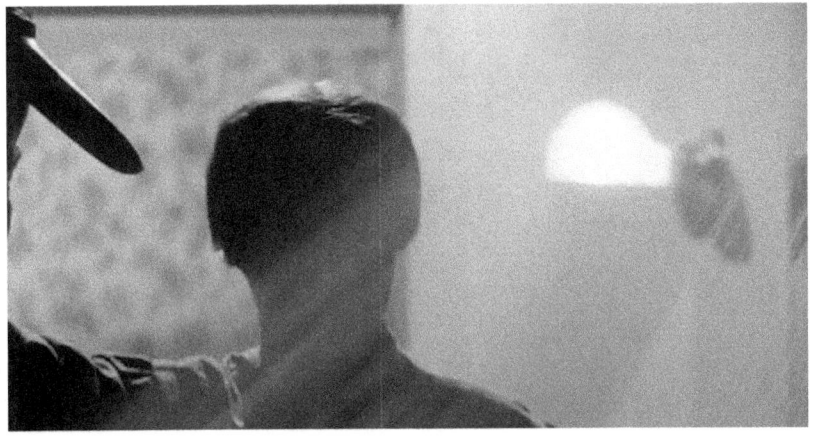

Tras la cortina de la ducha se aproxima alguien con un cuchillo

Marion Crane y Sam Loomis no pueden casarse hasta que mejore la situación económica de la pareja. Incómoda por esto, Marion decide robarse 40.000 dólares de una venta pagada en efectivo en la agencia inmobiliaria donde trabaja. Se los lleva a su apartamento, empaca algunas cosas y se marcha con el dinero en busca de su pareja. Noten que cuando Marion entra en la oficina, hay un señor de traje negro y sombrero de espaldas en la calle. Ese es precisamente Alfred Hitchcock, fiel a su costumbre de aparecer en sus cintas unos segundos. La secretaria de la oficina es Patricia Hitchcock, la hija del director, en uno de los pocos papeles que interpretó.

Marion viaja al pueblo donde vive Sam, pero la sorprende la noche. Agotada se detiene a dormir en un lugar llamado Motel Bates, que se encuentra totalmente vacío, donde ella es la única cliente. Allí

es atendida por Norman Bates, el joven y simpático propietario, quien luego de alojarla, la invita a comer algo en la oficina donde conversan largamente. Marion se entera de que Norman atiende a su madre enferma que vive con él justo en la misteriosa casa que está detrás del motel en una pequeña colina.

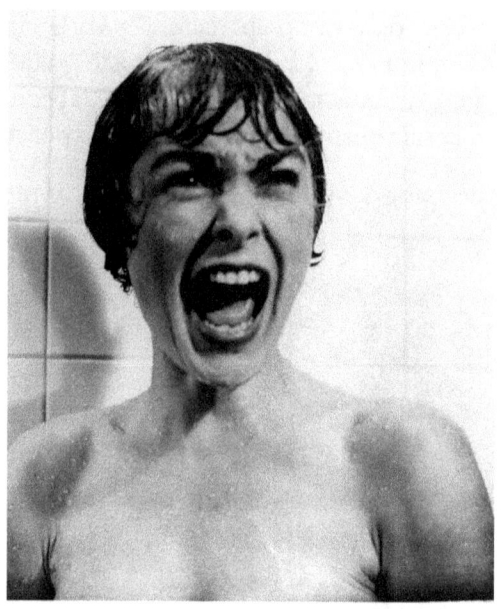

El famoso grito de terror de Marion

Luego de cenar, Marion se retira a su habitación, se desviste y entra a la ducha donde unos minutos más tarde consigue la muerte bajo las cuchilladas que le imparte una mujer, cuya imagen se ve borrosa, en la ahora famosa "escena del baño", mientras unos aterradores violines proveen el fondo musical compuesto por Bernard Herrmann, indispensable en esta escena. Cuando Norman encuentra el cuerpo ensangrentado y sin vida se horroriza. Para proteger a su madre, elimina las evidencias del crimen, limpia profundamente el baño y coloca todas las pertenencias de Marion en su vehículo, que luego hace hundir en un pantano cercano.

La desaparición de Marion con el dinero dispara varias investigaciones. Con esta extensa introducción ya deben estar motivados a ver cómo se desenvuelve la investigación del crimen.

Marion muere en la ducha

La película fue realizada con un presupuesto de 800.000 dólares. El rodaje comenzó el 11 de noviembre de 1959 y terminó el 1 de febrero de 1960.

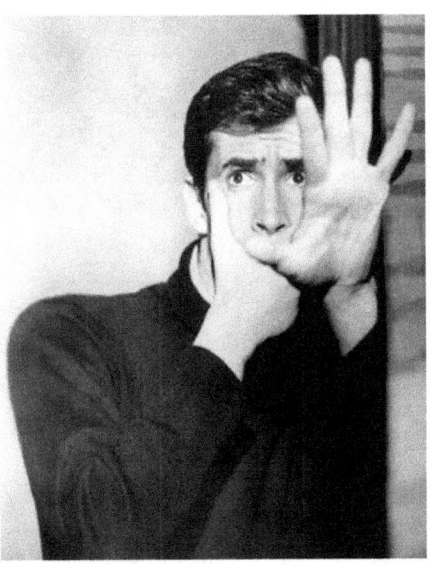

Norman se horroriza al llegar a la escena del crimen

Algunas escenas fueron difíciles de lograr, como la escena inicial que se grabaría desde un helicóptero y la cámara se acercaría poco a poco a la ventana del hotel donde se encontraban Marion y Sam, pero el helicóptero resultó muy tembloroso y hubo que realizarla en estudio de forma más simple. Además, a Hitchcock le parecía que los

amantes no eran muy apasionados y hubo que repetir la toma varias veces.

Otra escena difícil fue la del ojo abierto de Marion en la bañera, que la cámara muestra en primer plano. La ducha seguía funcionando y las salpicaduras del agua la hacían pestañear. Hubo que filmarla varias veces. (Ver fotografía en la página anterior).

Por último, la escena en que se descubre el cadáver de la madre también fue complicada porque se tenía que coordinar el movimiento de la silla y el de otros elementos presentes.

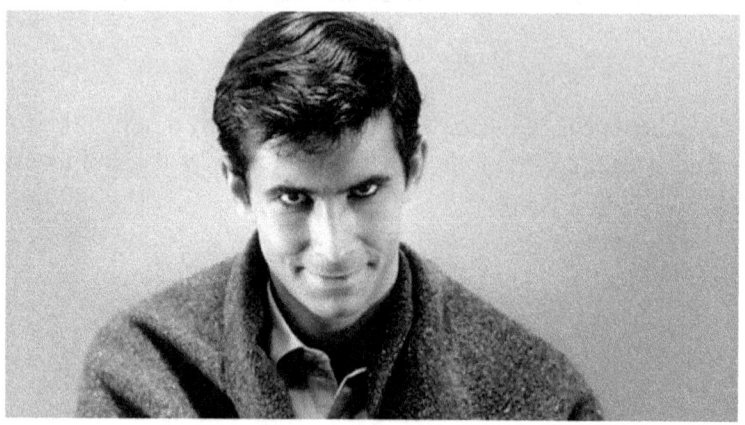

La macabra mirada de Norman

Hay una escena que originó un cuestionamiento por parte de los censores que hoy nos parece una actitud ridícula; es cuando Marion tira la cadena del WC. Nunca en el cine ni en la televisión se había mostrado un WC en forma directa.

El final es grandioso cuando una mosca se posa en la mano de Norman y él no la espanta pensando que lo están viendo y dirán: "Ni siquiera es capaz de matar una mosca". Un breve epílogo que no dura un minuto muestra el auto de Marion cuando es sacado con una grúa del pantano, presumiblemente para rescatar el cuerpo y los 40.000 dólares.

Con este magnífico film, Hitchcock mostró al mundo su maestría en el séptimo arte y *Psicosis* se convirtió en una importante referencia para todo cineasta.

3. LA EVASIÓN
Francia, Italia; (1960)

Título original: *Le trou*
Duración: 2 horas, 12 minutos
Dirección: Jacques Becker
Guion: Adaptación de Jacques Becker, José Giovanni y Jean Aurel. Novela de José Giovanni
Otros: B/N
Género: Crimen, drama, suspenso
Reparto: Michel Constantin (Geo Cassine), Jean Keraudy (Roland Darbant), Philippe Leroy (Manu Borelli), Raymond Meunier (Vosselin, apodado Monseñor), Marc Michel (Claude Gaspard), Jean-Paul Coquelin (teniente Grinval), André Bervil (el director), Eddy Rasimi (Bouboule).

Estamos ante un film realizado con modestos recursos, una iluminación y efectos de sonido moderados, actores semi profesionales (pero excelentes) y un guión sencillo. La mayor parte de la historia transcurre en un cuartucho de la cárcel y en los sótanos del edificio, pero Becker logra convertirlo en un largometraje prodigioso que al final nos deja los dedos llenos del cemento y la tierra de la excavación.

El film forma parte del subgénero de fuga de prisiones e inspiró otras películas como *La gran evasión* (1963), *La fuga de Alcatraz* (1979) y *Cadena perpetua* (1994), también conocida como *Sueños de fuga*.

Esta es la última película de Becker, quien por cierto murió antes del estreno, a la edad de 54 años (está enterrado en el cementerio de Montparnasse[iv]).

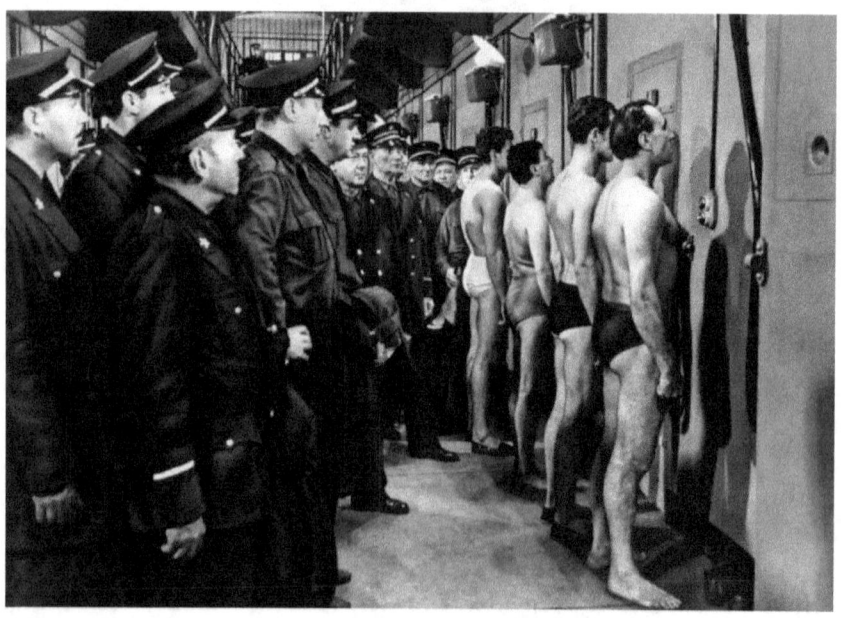

Una requisa en la prisión

La evasión comienza con una visual de la antigua prisión de La Santé[v], en París, en 1947. En su interior, cuatro peligrosos presos condenados a sentencias superiores a 10 años han decidido escapar construyendo un laborioso túnel. Antes de comenzar las tareas de la fuga, llega un nuevo preso a su celda, que por supuesto no sabe nada

de la evasión. Con mucho esfuerzo, lograron convencer al que sería el quinto integrante del equipo, el joven Gaspard Claude, que está acusado del intento de asesinato de su mujer, pero que en realidad es inocente.

El eje de la historia es la preparación meticulosa del plan, considerando todos los detalles desde elaborar un periscopio con un cepillo de dientes y vidrios rotos, hasta los señuelos de cartón (que incluso tienen movimiento) que ponen debajo de las sábanas para hacer creer que están durmiendo cuando están realizando el trabajo de excavación. Esta elaboración tan detallada del plan hace recordar *Rififi* (1955), de Jules Dassin, comentada en el tomo 2 de esta colección.

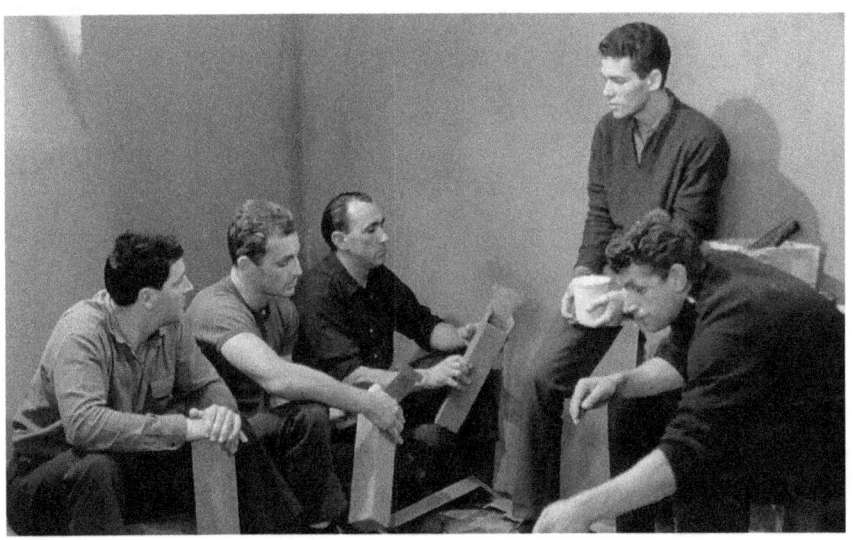

La planificación de la fuga

También la ejecución del plan es extraordinaria, es difícil dejar de mirar cómo los hombres rompen el piso de cemento durante ocho minutos, en unas escenas casi en tiempo real. ¿Qué hace que el espectador quede absorto en algo que pareciera ser monótono y fastidioso? Creo que se debe a que Becker logra que el público se convierta en parte del equipo y experimente las mismas angustias de los presos, y por eso con tan poco consigue tanto.

Para Becker, la imagen es la protagonista. Ha logrado algunas tomas realmente excepcionales como cuando Roland y Manu

recorren por vez primera el sótano. Usualmente la cámara hace un trávelin acompañando a los protagonistas por las galerías, pero no dejen de observar cuando entran al pasillo donde abren la puerta con la ganzúa que acaban de elaborar; cómo la cámara se queda estática mientras los hombres se alejan iluminados solo por un improvisado mechero a través de un pasillo de techo circular, lo cual produce una silueta geométrica preciosa. Y por si fuera poco, enseguida entran en un pasillo rectangular, generando una silueta semejante a la anterior pero que ahora es un rectángulo perfecto.

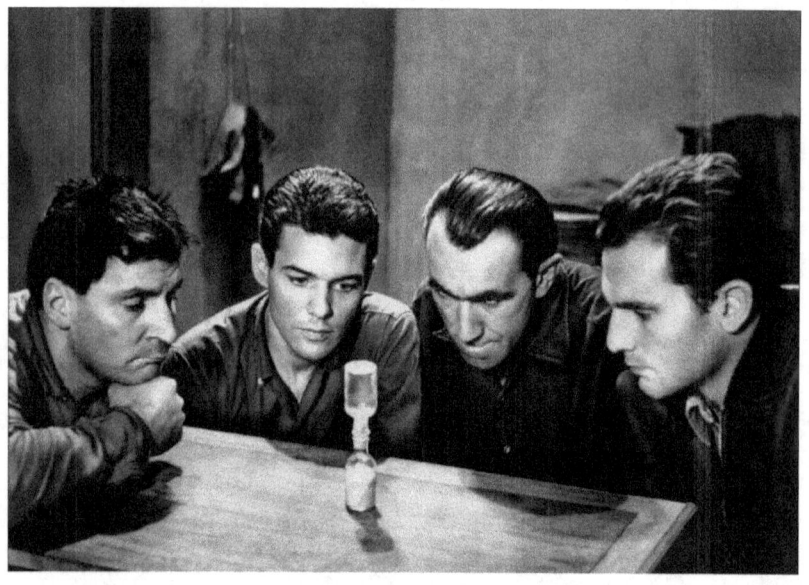

Reloj de arena improvisado para controlar los tiempos en la excavación del túnel

Algunos han criticado la verosimilitud por lo del ruido al golpear el cemento sin despertar sospechas en los celadores, por el filo de la hoja de segueta que no se amella o por el número circense en la columna, pero pienso que son elementos menores dentro de esta gran obra.

Jacques Becker es un director subvalorado, al que no se le ha reconocido que a pesar de su corta filmografía por su temprana muerte, produjo varios films que pueden considerarse obras maestras como *París bajos fondos* (1952), *No tocar la pasta* (1954) y *Montparnasse 19* (1958).

4. LA MÁQUINA DEL TIEMPO
EUA; (1960)

Título original: *The Time Machine*
Duración: 1 horas, 43 minutos
Dirección: George Pal
Guion: David Duncan (adaptación). Basada en la novela homónima de H. G. Wells
Otros: Color (Metrocolor) [vi]
Género: Aventura, fantasía, romance
Reparto: Rod Taylor (George Wells), Alan Young (David Filby / James Filby), Yvette Mimieux (Weena), Sebastian Cabot (Dr. Philip Hillyer), Tom Helmore (Anthony Bridewell), Whit Bissell (Walter Kemp), Doris Lloyd (Sra. Watchett).

Esto es ciencia ficción en estado puro. En esta película no encontrarán actuaciones extraordinarias ni puede decirse que sea un film magistral, pero indudablemente la línea argumental está muy bien llevada y la principal razón de que aparezca en "Las películas que debe conocer" es por la tenebrosa historia que aborda. Es también conocida como *El tiempo en sus manos*.

Está basada en la novela homónima de H. G. Wells y aunque a veces se aparta un poco del relato original, mantiene muy bien su esencia. El comienzo es un perfecto ejemplo didáctico sobre la teoría que se pretende demostrar; la explicación práctica de las tres dimensiones conocidas: ancho, largo y profundidad; y de la cuarta, que es el tiempo. La cinta obtuvo el premio Oscar a los mejores efectos especiales.

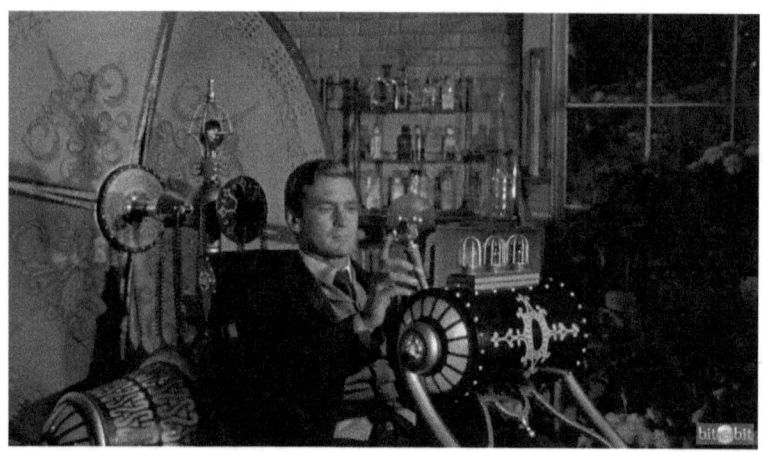

George en su máquina del tiempo

En vísperas del fin de año de 1899, George, un inventor del que no conocemos explícitamente su apellido (aunque se ve una placa en la máquina que dice George Wells), se reúne con unos amigos para mostrarles su último invento; un modelo pequeño de una máquina del tiempo que ha desarrollado. Ante el asombro de los presentes, la máquina se desvanece supuestamente viajando al futuro, pero los amigos no le creen y piensan que es un truco.

Luego de la velada, George decide comprobar su teoría. Prepara unas invitaciones para que sus amigos vengan a cenar el 5 de enero, fecha para la que ya debe estar de regreso, y se monta en la máquina

original a escala humana. Una vez encendida observa que el tiempo a su alrededor transcurre más rápido. Los relojes se mueven deprisa y el maniquí de la tienda del frente cambia de vestuario con rapidez. La máquina lo lleva gradualmente al futuro, descubriendo el paso de las guerras mundiales y ataques atómicos a Inglaterra hasta que llega al año 802.701. Vean que coincidencia, el día es el 12 de octubre, el mismo día que Cristóbal Colón llegó al Nuevo Mundo.

George llega a un lugar paradisíaco donde abunda una preciosa vegetación y muchos árboles frutales. Observa inmensas edificaciones que parecen descuidadas. Luego de hurgar por los alrededores descubre que la humanidad ha evolucionado hasta alcanzar la raza de los Eloi, unos seres felices que no trabajan, ingieren alimentos que el viajero no sabe de dónde proceden y ninguno tiene más de 20 años.

El maniquí cambiando de ropas rápidamente

Luego descubre que carecen de cultura y sentimientos. George presencia un accidente donde una chica, Weena, cae al río con riesgo a ahogarse y nadie hace ningún esfuerzo por ayudarla. Es él quien la salva. La chica inicialmente no parece agradecerlo, aunque luego cambia de actitud.

George va en busca de su nave pero no está donde la dejó. Observa las marcas en el piso donde se nota que fue arrastrada hasta el interior de un edificio cercano.

Weena lleva a George a un pequeño museo donde unos aros hablantes narran sobre una guerra nuclear ocurrida muchos siglos

atrás. Los sobrevivientes se dividieron: algunos decidieron vivir en la superficie mientras que otros continuaron viviendo en sótanos e instalaciones subterráneas.

Al anochecer el pánico se apodera de los Elois quienes se esconden en uno de los edificios. Al día siguiente, George baja por una especie de respiraderos y descubre un panorama aterrador: restos humanos llenan el lugar, una raza humana llamada Morlocks, que evolucionaron de los obreros de la clase proletaria obligados a trabajar en las entrañas de la tierra durante la revolución industrial, peludos, no toleran la luz, viven en las cavernas y se alimentan de los Elois (que provienen de los dueños de los medios de producción durante la revolución industrial) a quienes cuidan como al ganado. La raza humana se ha vuelto caníbal...

George consigue un lugar paradisíaco en el año 802.701

La máquina del tiempo es una película de ciencia ficción algo atípica porque, contrario a su nombre, la historia que cuenta no ha soportado el paso del tiempo, pues su mensaje ya está ampliamente superado, al igual que los efectos especiales que hoy en día lucen muy primitivos. Como nota final, en el año 2002, Simon Wells, nieto de H. G. Wells en la vida real, dirigió una película llamada también *La máquina del tiempo* con Guy Pearce y Samantha Mumba, igualmente basada en la novela de su abuelo, pero no tuvo ninguna trascendencia.

Como una curiosidad, fíjense que todos los automóviles que se observan en Londres en 1966 son modelos estadounidenses.

5. AL FINAL DE LA ESCAPADA
Francia; (1960)

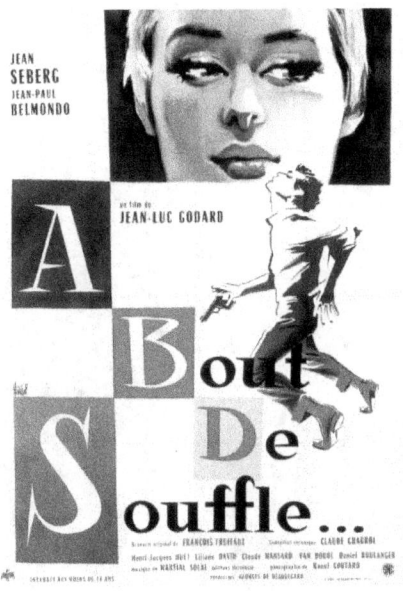

Título original: *À bout de souffle*
Duración: 1 hora, 30 minutos
Dirección: Jean-Luc Godard
Guion: François Truffaut
Otros: B/N
Género: Drama, romance, crimen
Reparto: Jean Seberg (Patricia Franchini), Jean-Paul Belmondo (Michel Poiccard / Laszlo Kovacs), Daniel Boulanger (inspector Vital), Henri-Jacques Huet (Antonio Berrutti), Roger Hanin (Carl Zubart), Jean-Luc Godard (un informante).

Al final de la escapada, también conocida como *Sin aliento*, es la ópera prima del director francés Jean-Luc Godard y en ella logró una puesta en escena maravillosa, todo en la película funciona a la perfección. Aunque aquellos cinéfilos que aman la narración pueden desesperarse porque la historia no es siempre la protagonista en este film. De hecho, el tema no va más allá del que nos puede ofrecer alguna novelita de kiosco. Truffaut escribió el argumento basado en un hecho de la vida real.

Veremos un París sin grandes monumentos, sin torre Eiffel, sin Campos Elíseos y las calles casi siempre en planos cerrados. Veremos los interiores de la ciudad: clubes, cines y apartamentos.

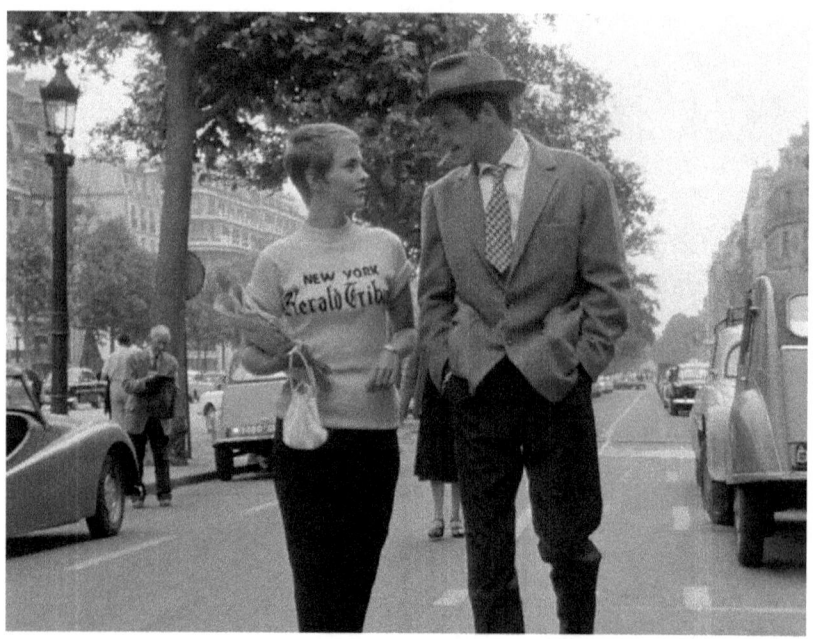

Patricia y Michel se encuentran en las calles de París

Esta película junto a *Hiroshima mi amor* (1959) de Resnais, *Los 400 golpes* (1959), y *Jules y Jim* (1961), ambas de Truffaut, son quizás las mejores representantes de la llamada Nouvelle vague [vii] (Nueva ola), movimiento que revolucionó al cine francés. El film no sigue los formalismos del momento y juega con la improvisación tanto en el guión como en el rodaje, a veces utiliza la provocación o cambios bruscos de escenas, los personajes observan fijamente a la cámara en

contra del estándar que consideraba que el actor no debía delatar la posición de la cámara con la mirada, y no se respeta el encuadre.

La acción se desarrolla en septiembre de 1959, en París, Marsella y Orly, durante no más de una semana. Michel es un personaje genial: despreocupado, conversador, enamoradizo, vividor y, como si fuera poco, ladrón de autos. Es admirador de Humphrey Bogart y lo imita (observen el gesto frecuente de tocarse los labios con el pulgar). Durante una persecución mata a un policía en un suceso absurdo por lo que se convierte en un hombre buscado por las autoridades, que siempre está huyendo a pesar de su aparente indiferencia ante las circunstancias adversas.

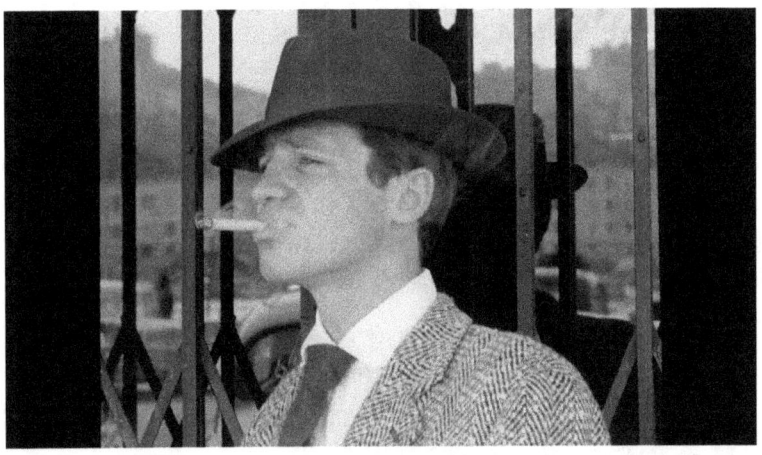

Michel en una de sus típicas poses imitando a su ídolo Humphrey Bogart

Piensa huir a Roma y en el ínterin va a París a cobrar un dinero que le deben y además quiere llevarse con él a Patricia, una hermosa joven que vive allí. La conoció una vez y no ha podido olvidarla (¿enamorado? Nunca lo sabremos).

Él la convence para que le permita quedarse unos días en su apartamento hasta que obtenga el dinero que le deben. Ella está dispuesta a ayudarle aunque inicialmente desconoce que Michel es buscado por asesinato. Van de un lugar a otro tratando de recuperar el dinero y ocultándose de la policía que cada vez lo tiene más cercado.

Un detalle curioso: el informante que delata en la calle al protagonista es el propio director de la película, Jean-Luc Godard.

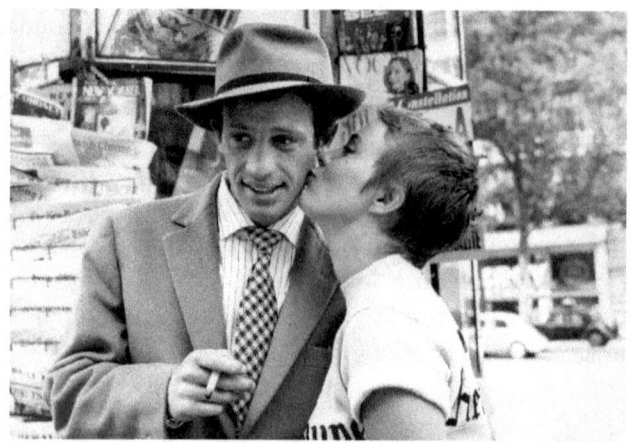

Un momento romántico en que Patricia besa a Michel

Durante casi toda la película, Patricia no cede al amor porque tiene dudas. Al final, ella lo traiciona delatándolo a las autoridades y Michel es abatido por la policía en una larga carrera en una calle poco transitada.

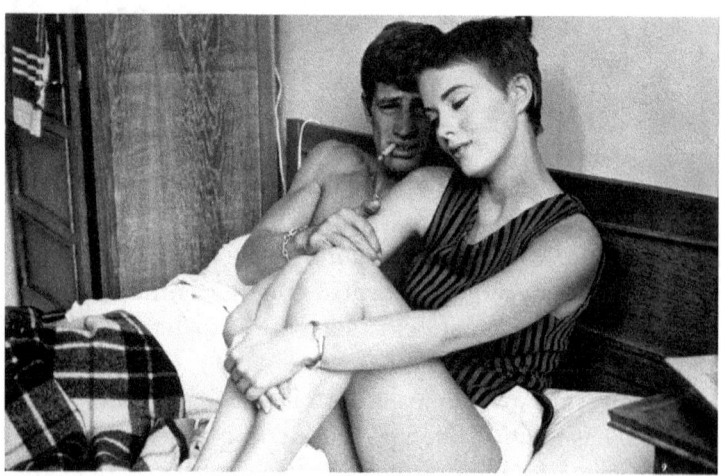

Patricia duda ante la proposición de Michel de acompañarlo

Todos los espectadores terminamos odiándola, mientras ella nos mira desafiante directamente a los ojos como diciéndonos: ¡Qué están pensado!

El público no debería tenerle demasiada simpatía a un tramposo como Michel; no al menos desde el punto de vista de lo correcto y la moralidad. Sin embargo, ejerce en nosotros esa cierta atracción que terminamos apoyándolo y deseando que le salgan las cosas bien.

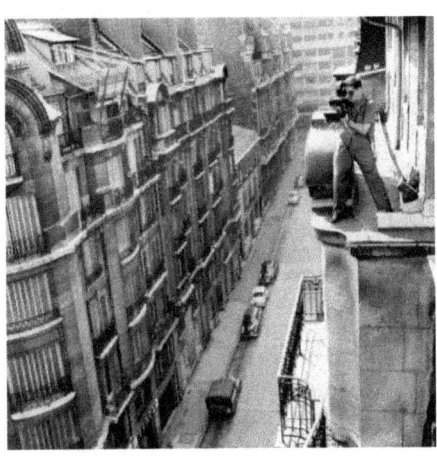

Detalle de una toma de la película desde los techos de los edificios

Esta película tiene un final muy peculiar; una larguísima carrera de Michel herido por el medio de la calle, hasta que cae y cuando se le acerca Patricia que fue quien lo traicionó, le dice: "Eres una asquerosa"; mientras expulsa una bocanada de humo del cigarrillo que venía fumando durante la huida, y él mismo se cierra los ojos para morir inmediatamente. Esto es contrario a lo que ocurre generalmente en las películas, que al que muere alguien se acerca y le cierra los ojos. Menciono todos estos detalles para que noten la transgresión de las normas cinematográficas establecidas. Y para los que piensen que revelé detalles del final, creo que en este film son más importante los detalles del final que el final en sí.

Jean Seberg también tuvo un desempeño genial en el papel de Patricia. En la vida real, Seberg murió muy temprano; aparentemente se suicidó a la edad de 40 años por una sobredosis de barbitúricos. Su cadáver fue encontrado en el interior de un vehículo estacionado en una calle del barrio de Passy en París. Sus restos descansan en el cementerio de Montparnasse.

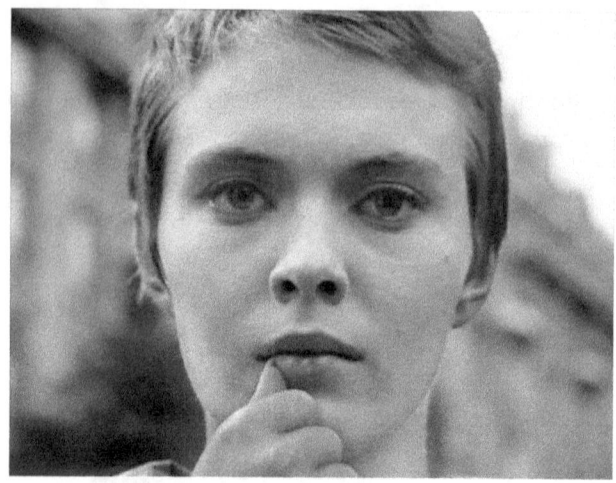

Escena final luego de la muerte de Michel. Patricia pasa el dedo por el labio inferior al igual que él lo hacía

Al final de la escapada no es un prodigio de la planificación, ni de la técnica, la música, el guión, el montaje o la fotografía, pero es cine del grande.

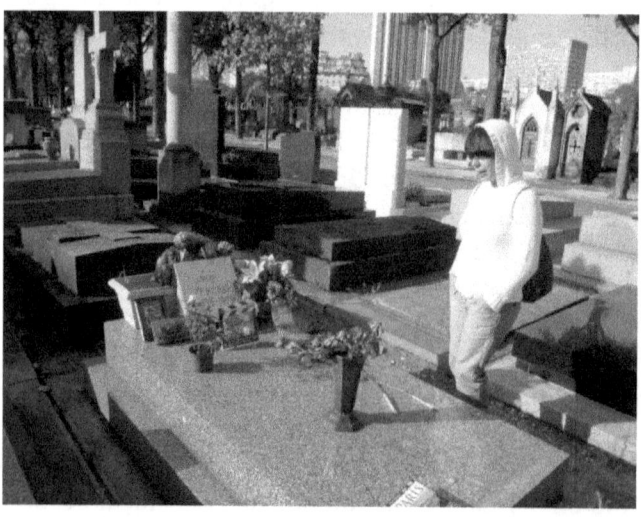

Tumba donde descansan los restos de Jean Seberg en el cementerio de Montparnasse.

6. EL JUICIO DE NÚREMBERG
EUA; (1961)

Título original: *Judgment at Nuremberg*
Duración: 3 horas, 6 minutos
Dirección: Stanley Kramer
Guión: Abby Mann
Otros: B/N
Género: Drama, historia, guerra
Reparto: Spencer Tracy (Dan Haywood, juez principal), Burt Lancaster (Dr. Ernst Janning), Richard Widmark (coronel Tad Lawson), Marlene Dietrich (Sra. Bertholt), Maximilian Schell (Hans Rolfe), Judy Garland (Irene Hoffman), Montgomery Clift (Rudolph Petersen), William Shatner (Cap. Harrison Byers), Werner Klemperer (Emil Hahn), Kenneth MacKenna (juez Kenneth Norris), Torben Meyer (Werner Lampe), Joseph Bernard (Mayor Abe Radnitz).

La más cruenta de todas las guerras en la historia de la humanidad ha sido la II Guerra Mundial, una lucha sangrienta y escalofriante que acumuló más de 60 millones de muertos, siendo mayor el número de civiles fallecidos que militares. ¿Es el hombre responsable de sus actos o sólo cumplía órdenes superiores? ¿Hasta qué punto debe obedecer y cuándo no, sin que sea considerado traidor?

Como su nombre lo indica, trata sobre el juicio de Núremberg, proceso catalogado por algunos como una farsa, y considerado por otros como una hoguera de venganzas, pero lo cierto es que es uno de los más polémicos procesos de la historia.

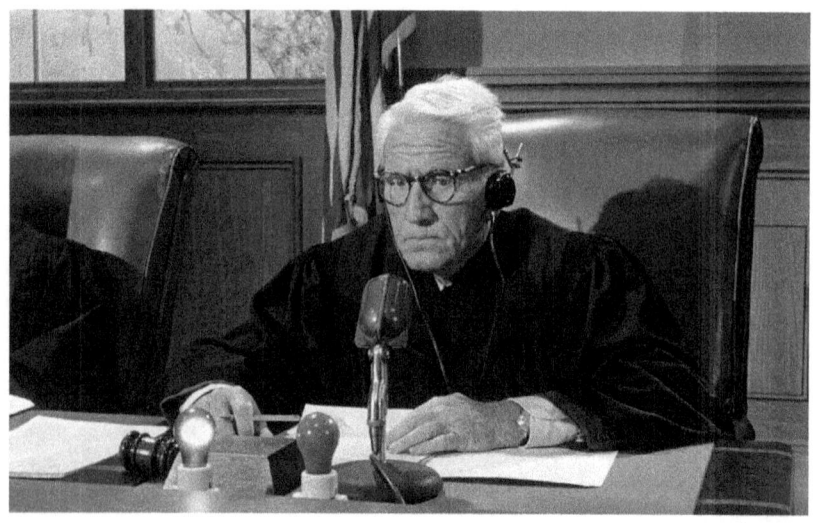

El juez retirado Dan Haywood, magistrado principal del proceso

La historia de la película (también conocida como *Vencedores o vencidos*) se inicia en 1948 en la ciudad de Núremberg, Alemania. Cuatro jueces cómplices de la política nazi de esterilización y limpieza étnica van a ser juzgados por un tribunal internacional presidido por Dan Haywood, un juez estadounidense retirado, de mucha experiencia, sobre quien recae la importante responsabilidad de conducir este juicio.

No se puede etiquetar la película solamente como del género judicial que condena a los criminales juzgados; se trata de algo mucho más profundo y lleno de matices, donde se enjuicia a la propia justicia y hasta un país entero.

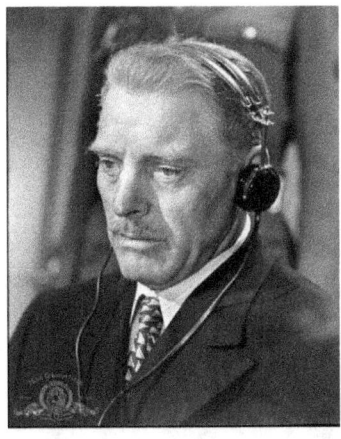

Dr. Ernst Janning en una de las declaraciones

El film no delimita claramente la frontera entre "buenos y malos"; es tan atrevido que lejos de ser una apología de los aliados y una condena inevitable a los nazis, presenta razones contundentes de ambos bandos y desarrolla incluso justificaciones que no se nos habían ocurrido. La recreación del juicio es muy realista.

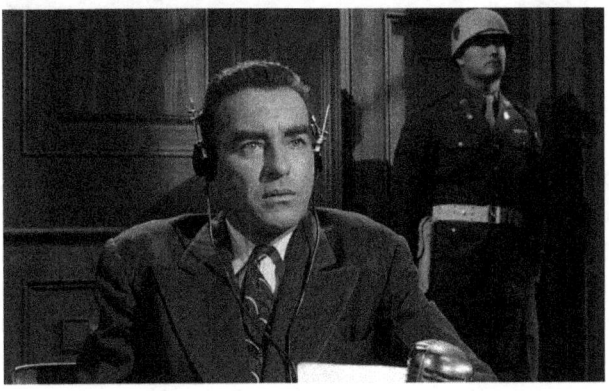

El testigo Rudolph Petersen durante el interrogatorio

El reparto es una maravilla, observen por ejemplo la declaración de Montgomery Clift (en plena crisis personal por el accidente automovilístico que había sufrido unos años antes) como dicha por un hombre de pocas facultades mentales (que considero una aparición un poco breve para un personaje complejo); o la actuación de Judy Garland bajo la presión del acusador sin un gesto de más ni

tampoco de menos; o del soberbio Burt Lancaster en el papel de un juez alemán, ahora en el banquillo de los acusados por cometer atrocidades; o de Marlene Dietrich, la fría mujer alemana que intenta mantener la dignidad entre las ruinas de su país y de su vida; sin dejar por fuera al magnífico Spencer Tracy, encargado de un proceso que ningún juez aceptó presidir, intentando comprender la verdad de cómo un país entero pudo ser persuadido por un fanático como Hitler hasta llegar a consentir millones de asesinatos a sangre fría.

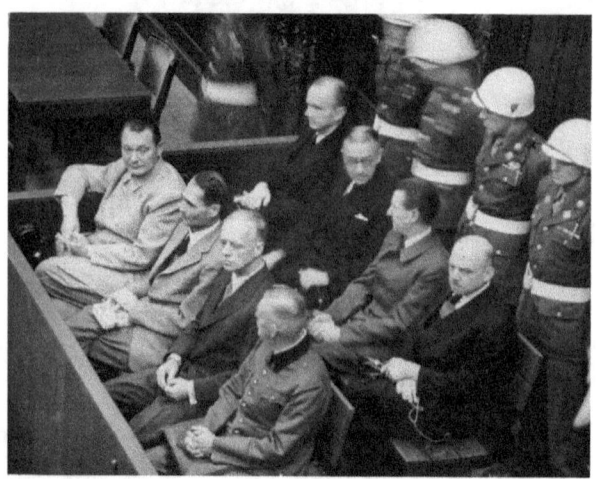

Vista de los acusados en el juicio

Kramer efectúa un excelente manejo de la cámara adecuándola a la expresión enardecida en el momento correcto, ya sea a los ojos o las manos cuando lo muestran todo.

El supuesto objetivo del tribunal era hacer justicia a las víctimas de los actos criminales perpetrados por el régimen nazi en los años inmediatamente anteriores la guerra y durante la misma, pero ¿cumplió ese objetivo?, o fue un instrumento para ejecutar a los vencidos. La respuesta la deja Kramer al espectador.

El film recibió once nominaciones al Oscar y al final obtuvo dos estatuillas: mejor actor protagónico (Maximilian Schell) y mejor guión adaptado.

A pesar de la larga duración del film (186 minutos), los que aún no la han visto vale la pena que lo hagan; ciertamente será una gran experiencia cinéfila.

7. LOLITA
Inglaterra, EUA; (1962)

Título original: *Lolita*
Duración: 1 hora, 58 minutos
Dirección: Stanley Kubrick
Guión: Vladimir Nabokov (basada en su novela homónima)
Otros: B/N
Género: Drama, romance
Reparto: James Mason (Prof. Humbert Humbert), Shelley Winters (Charlotte Haze), Sue Lyon (Lolita), Peter Sellers (Clare Quilty), Gary Cockrell (Richard T. Schiller), Diana Decker (Jean Farlow), Jerry Stovin (John Farlow), Lois Maxwell (enfermera Mary Lore).

A principios de los años sesenta, Stanley Kubrick se atrevió a llevar a la pantalla grande la escandalosa novela *Lolita* de Vladimir Nabokov, la cual en sus inicios fue publicada por una editorial especializada en pornografía. Claro que en esos años, con un cine tan censurado y mojigato, el director no pudo ser fiel al pedófilo original y tuvo que alterar un poco el tema principal de la novela. Por ejemplo: la niña de la novela tenía 12 años, mientras que la de la película tiene 14 años (realmente la actriz Sue Lyon tenía 16 años durante el rodaje). Nada se dice en el film del episodio con otra adolescente que fue lo que provocó el trauma de Humbert. El guión fue trabajado por Navokov y por el propio Kubrick, aunque no aparece en los créditos.

Lolita tomando sol en el jardín en el momento que se aparece Humbert

La historia retrata irónicamente un encuentro entre culturas distintas: un europeo educado de mediana edad enamorado de una "nínfula" (término que creó Navokov para designar a las niñas que están llegando a la pubertad, que son las que despiertan amor en Humbert) estadounidense de catorce años, loca por la comida chatarra, la Coca-Cola y las golosinas.

Desde el principio Lolita se presenta como una parodia absurda del drama de Humbert como amante despechado y humillado, que acude a la casa de campo de Quilty, el rival que le arrebató a Lolita en una oportunidad, para matarlo y de esa manera vengarse. No obstante, este no se lo toma en serio; medio ebrio y dormido envuelve a Humbert en su cháchara dificultándole mucho ejecutar su objetivo.

Al ver a la chica, Humbert acepta alquilar la pieza. Escena en que Charlotte le pregunta a Humbert qué fue lo que le hizo decidirse

La historia se desarrolla entre 1957 y 1961. Humbert, un profesor de origen francés, especialista en literatura francesa del siglo XIX, de unos 40 años, divorciado, viaja a América para pasar el verano en el pueblo turístico (ficticio) de Ramsdale, Nueva Hampshire. Llega a una casa donde alquilan una habitación, pero lo que consigue es un incómodo semi-estudio que no le gusta. La dueña de la casa es una solitaria viuda llamada Charlotte que buscar rehacer su vida y pretende convencer a Humbert que se quede como huésped, a quien ve como un posible candidato para terminar con su soltería.

Humbert es sorprendido por Charlotte cuando contempla embelesado a la nínfula

Él, completamente desinteresado por la habitación, estaba decidido a marcharse hasta que llegó al jardín y vio a Lolita, la hija de Charlotte, que estaba en traje de baño tomando el sol sobre el césped. Él queda embelesado, no lo piensa más y decide alquilar la habitación para estar cerca de la nínfula.

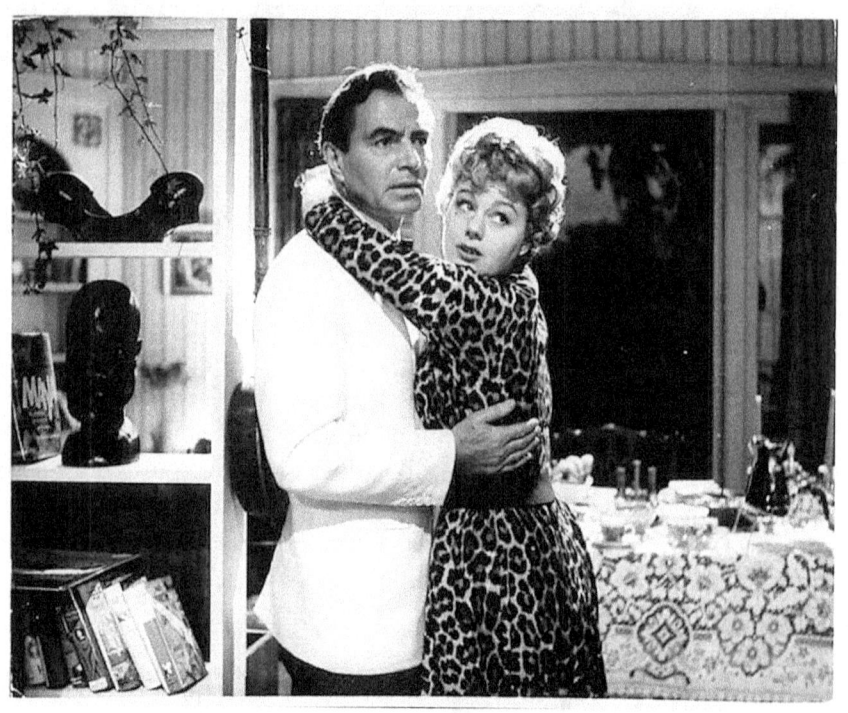

La llegada inesperada de Lolita salva a Humbert del acoso de Charlotte

Con el tiempo los tres se vuelven cada vez más amigos. Mientras Charlotte se va enamorando de Humbert, éste se va obsesionando cada vez más con Lolita.

Una noche en la que Lolita se queda a dormir en casa de una amiga, Charlotte prepara una romántica cena en casa. Mientras transcurre la noche, ella se dedica a seducirlo sin lograr su propósito, sobre todo por la llegada inesperada de Lolita. La madre se irrita al ser interrumpida y Humbert se emociona al verla en casa.

Finalmente, Humbert se casa con Charlote para estar cerca de la nínfula. Un día la nueva esposa descubre el diario de Humbert donde

este escribía detalladamente cada encuentro con Lolita y lo que sentía. Luego de una fuerte riña matrimonial, Charlote, en estado de crisis, sale corriendo a la calle y es atropellada por un vehículo que le causa la muerte.

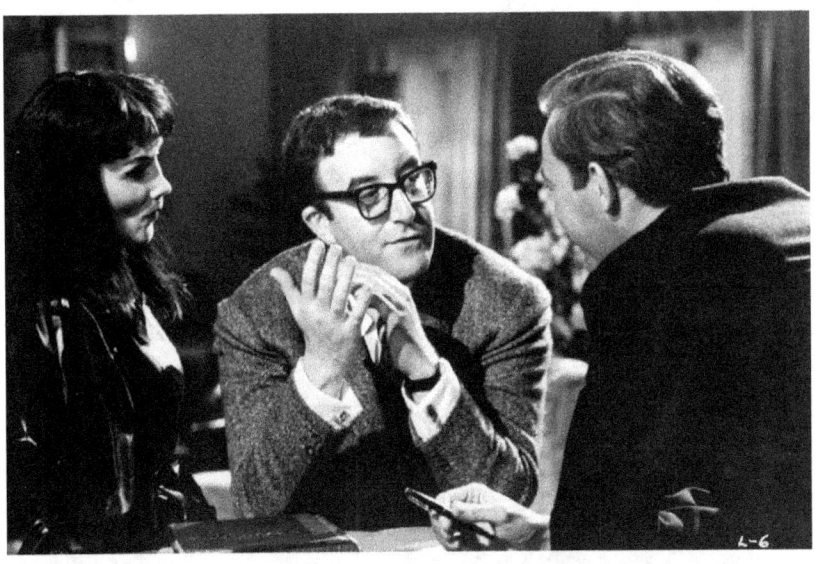

Clare Quilty, que también está interesado en Lolita, hace averiguaciones en el hotel donde se hospeda la chica con Humbert

Humbert, como padrastro de Lolita y único familiar, se encarga de la educación de la niña; pero no continuaré contando la historia para no develar lo que viene.

Este film fue filmado en Inglaterra, donde los costos de producción eran significativamente menores que en Estados Unidos y para evitar las interferencias que sufrió en *Espartaco* (1960) por parte de los productores, Kubrick firmó con la productora Associated Artists que le garantizó plena autonomía.

La película contiene amor, drama, humor, como la incómoda situación de las manos que se presenta en el autocine, y hasta trata de la libido, pero no busquen escenas subidas de tono; no se ve ni un tobillo, lo más son las uñas de los pies de Lolita mientras sumisamente se las pinta Humbert al inicio en los créditos. Las actuaciones de Mason, Winters y Lyon son excelentes, no así la de Peter Sellers, cuyo personaje aparentemente se le dio una importancia que no tenía.

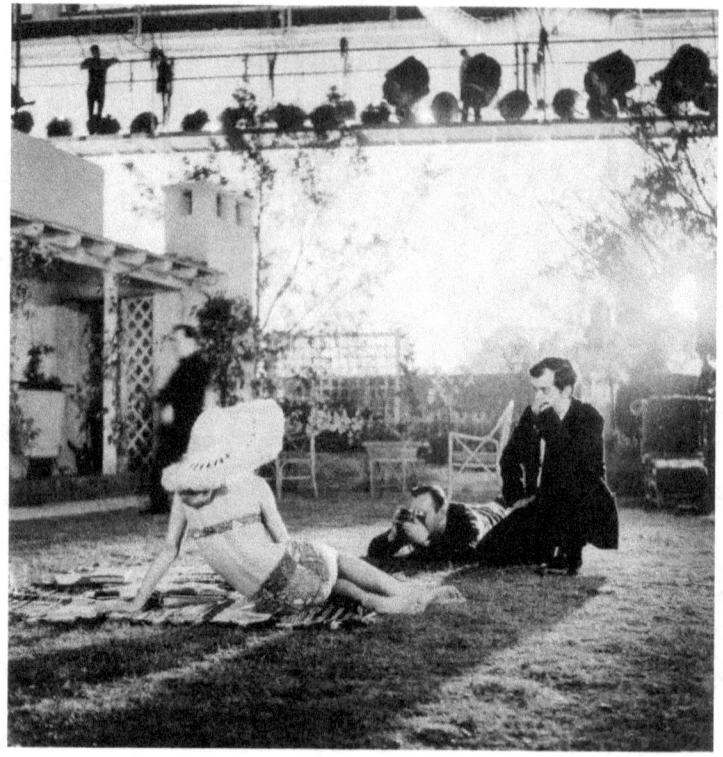

Detalle de la filmación de la escena del jardín. Kubrick a la derecha

Hay un remake que realizó Adrian Lyne en 1997 con Jeremy Irons en el papel de Humbert, Melanie Griffith como la madre, y Dominique Swain como Lolita, pero personalmente me quedo con la original.

8. LAWRENCE DE ARABIA
Inglaterra; (1962)

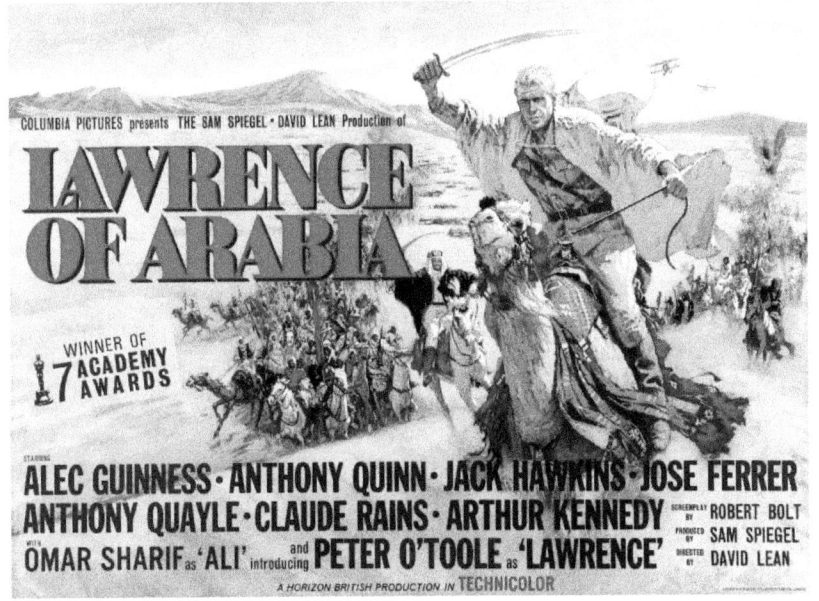

Título original: *Lawrence of Arabia*
Duración: 3 horas, 36 minutos
Dirección: David Lean
Guión: T. E. Lawrence (novela), Robert Bolt (adaptación)
Otros: Color (Technicolor), Super Panavision 70
Género: Aventura, biografía, drama
Reparto: Peter O'Toole (T.E. Lawrence), Alec Guinness (Principe Feisal), Anthony Quinn (Auda Abu Tayi), Jack Hawkins (general Allenby), Omar Sharif (Sherif Ali), José Ferrer (Turkish Bey), Anthony Quayle (coronel Brighton), Claude Rains (Mr. Dryden), Arthur Kennedy (Jackson Bentley), Donald Wolfit (general Murray).

En 1917, durante la Primera Guerra Mundial, T. E. Lawrence, un oficial británico rebelde y conflictivo, pero con gran conocimiento del mundo árabe, es enviado al desierto en una misión para evaluar las posibilidades bélicas del príncipe árabe Feisal en su revuelta contra los turcos, aliados de los alemanes, para determinar si vale la pena continuar suministrándole recursos.

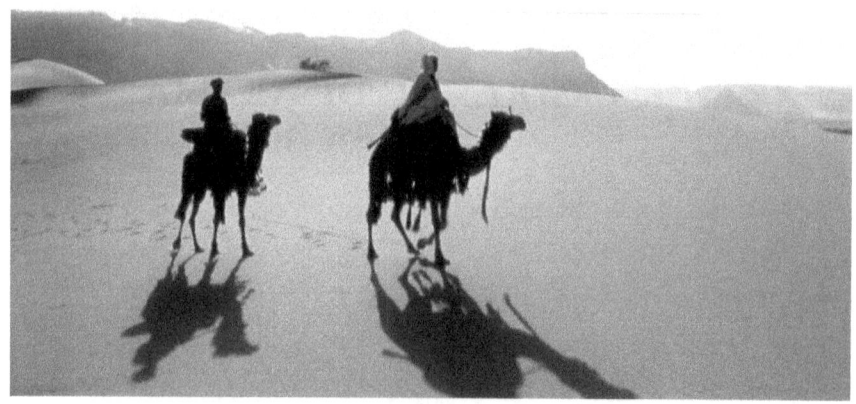

Lawrence parte en busca del príncipe Feisal con su guía

En su viaje por el desierto en busca del príncipe Feisal, su guía beduino es asesinado por Sherif Ali porque tomó agua de su pozo sin permiso.

Antes de llegar al campamento del Príncipe, se consigue con su superior, el coronel Brighton, quien le ordena no hablar mucho, hacer su evaluación y regresar. Cuando Lawrence conoce al príncipe, ignora las órdenes de Brighton y le da ciertas opiniones de estrategias y cómo actuar contra los turcos, despertando el interés del Príncipe. A partir de ahí, participará con toda su alma en la lucha contra los turcos y se ganará el respeto de los nativos.

En cambio, sus superiores británicos creen que se ha vuelto loco. A pesar de que los planes de Lawrence se ven coronados por el éxito, su sueño de una Arabia independiente fracasará.

La película es bastante larga, casi cuatro horas de duración, lo que puede predisponer al espectador, pero una vez dentro de ella, no se puede salir.

Tiene un inmenso reparto tan coral y heterogéneo que sorprende cómo logró alcanzar un todo sin fisuras, donde cada personaje llega a dominar su cuota de aparición en la pantalla. Es difícil considerar de

actores secundarios las interpretaciones de Alec Guiness, Omar Sharif o Anthony Quinn. El personaje principal lo interpretó un Peter O'Toole de 29 años de edad, que entonces era desconocido en la pantalla grande, y que fue catapultado a nivel internacional gracias a esta producción. David Lean hace un cameo como motorista que sigue la ribera del Canal. En toda la película casi no hay mujeres y no hay ninguna línea de diálogo pronunciada por una mujer.

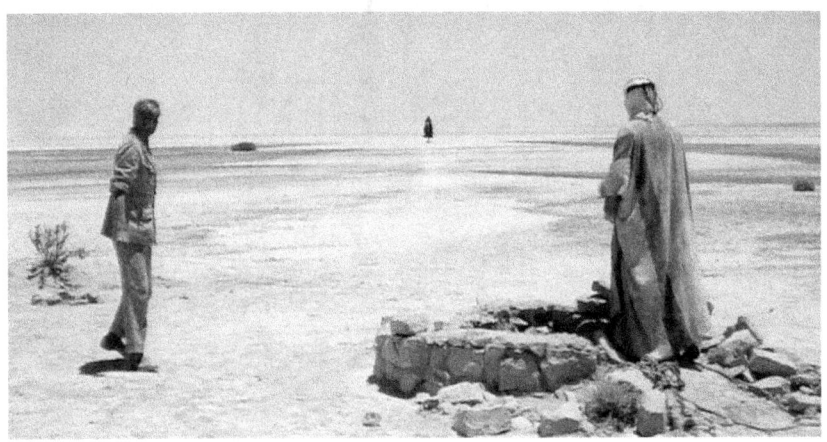

Incidente del pozo de agua donde matan al guía

El rodaje duró casi dos años. Solamente en Jordania se llevó diez meses. El joven rey Husein puso al ejército jordano al servicio de Lean para el rodaje.

El filme no es una biografía fiel de T. E. Lawrence, quien en realidad su papel histórico es mucho menor de lo que nos muestra Lean. A veces parece que lo exalta de tal manera que parece un príncipe o un mesías.

Desde el punto de vista estético, la fotografía es espectacular y en todo el film abunda la belleza. No se pierdan la impactante llegada de Sherif Ali en su primer encuentro con Lawrence: un espejismo que se va convirtiendo en una persona real. Otro ejemplo de una escena muy bien lograda para la época es al inicio, donde Lawrence conduce una motocicleta cada vez a mayor velocidad. La cámara utiliza el plano subjetivo, es decir, nos muestra lo que ve el personaje, de manera que sentimos estar conduciendo la motocicleta hasta el momento del accidente.

Quizás la historia decae un poco hacia la última hora del film,

pero aunque miremos el reloj terminaremos viéndola completa.

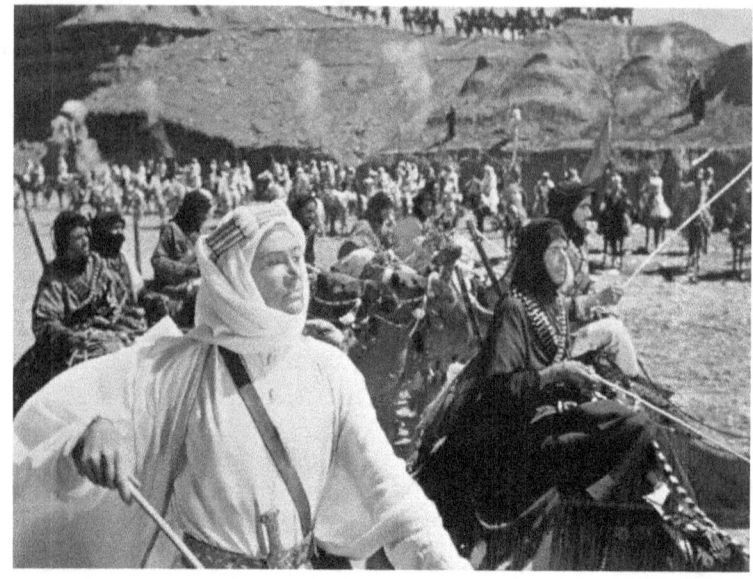

Lawrence en acción

El filme se llevó siete estatuillas del Oscar: mejor director, mejor película, mejor dirección artística, mejor música, mejor fotografía, mejor montaje y mejor sonido.

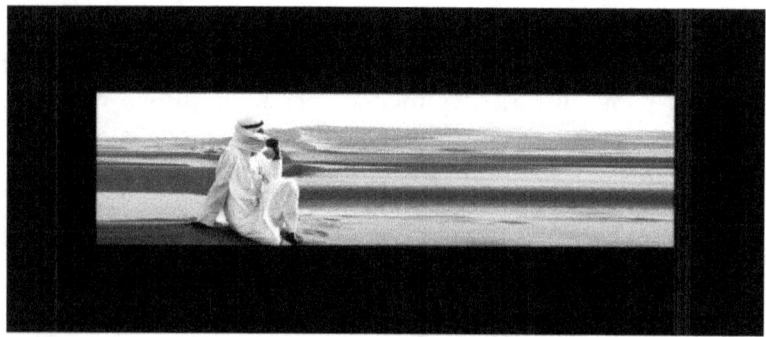

Un momento de reflexión

Lawrence de Arabia no es tan solo una ambiciosa superproducción, es un verdadero espectáculo cinematográfico de primer orden.

9. MATAR A UN RUISEÑOR
EUA; (1962)

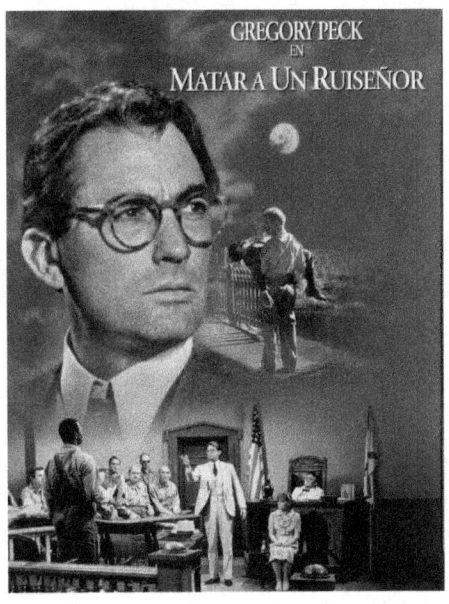

Título original: *To Kill a Mockingbird*
Duración: 2 horas, 9 minutos
Dirección: Robert Mulligan
Guión: Harper Lee (novela homónima), Horton Foote (adaptación)
Otros: B/N
Género: Drama
Reparto: Gregory Peck (Atticus Finch), Mary Badham (Scout Finch), John Megna (Dill Harris), Phillip Alford (Jem Finch), Robert Duvall (Boo Radley), Frank Overton (sheriff Heck Tate), Rosemary Murphy (Maudie Atkinson), Ruth White (Sra. Dubose), Estelle Evans (Calpurnia), James Anderson (Bob Ewell), Alice Ghostley (Stephanie Crawford) .

Es la época de la Gran Depresión, abunda la miseria, el racismo, la ignorancia y la intolerancia. La historia, contada a través de los ojos de unos niños, se desarrolla en un pueblo ficticio llamado Maycomb, ubicado en Alabama, al sur de los Estados Unidos, en 1930. No obstante, los hijos del abogado viudo Atticus Finch viven ese mundo como una gran aventura.

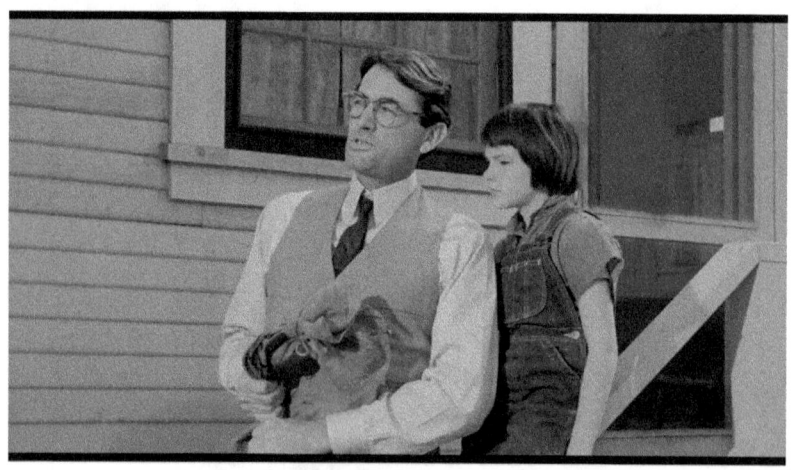

Scout con su padre Atticus

El film está basado en la novela ganadora del Pulitzer de 1961 *Matar a un ruiseñor*, de Harper Lee, que trata de un racismo radical. Scout, la narradora de la historia, es una niña de seis años que vive con su hermano Jem, de diez años, y su padre Atticus. Un verano, se hacen amigos de Dill, un niño que viene a pasar las vacaciones en el vecindario con su tía. Los niños le temen a un misterioso hombre solitario, "Boo" (el joven Robert Duval que debuta en la gran pantalla), un retrasado mental que vive en la casa contigua y de quien se cuentan historias exageradas como que sólo sale de noche cuando nadie lo ve, que una vez apuñaló a su padre en una pierna y que come ardillas y gatos.

Al abogado Atticus le asignan la defensa de Tom Robinson, un negro acusado de violar a una muchacha blanca. Casi no existen pruebas ni indicios de la culpabilidad de Tom, cuya inocencia resulta evidente. Durante el juicio, Atticus logra demostrar la inocencia de su defendido, forzando a la chica a admitir que los golpes que mostraba su cuerpo fueron propinados por su padre cuando la descubrió

coqueteando con el negro. El jurado conformado exclusivamente por blancos, presentó un veredicto de culpable.

Llega Dill de vacaciones y se hace amigo de Scout y Jem

El film nos aproxima al mundo de la infancia y la inocencia. La imagen de los créditos nos transporta a ese universo: una caja, un reloj roto, unas medallas, una navaja, dos muñecos de madera, unas canicas, un silbato y otros objetos que suelen ser tesoros para los niños.

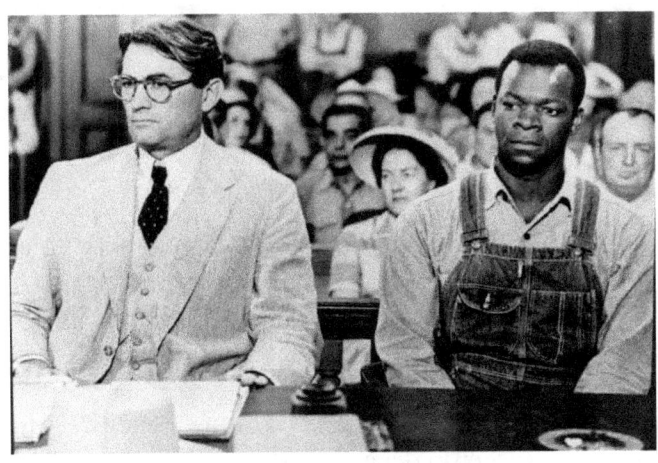

Atticus y su defendido acusado injustamente de violar a una muchacha blanca

Aunque el peso de la película lo lleva Gregory Peck con una excelente interpretación, los niños están fabulosos y actúan con increíble naturalidad.

En el rodaje de la primera escena, en la que Gregory Peck regresa a casa desde el despacho de abogado mientras sus hijos corrían a recibirle, la autora del libro, Harper Lee, que ese día fue invitada al set de rodaje, terminó llorando al finalizar la filmación de la escena. Cuando Peck le preguntó por qué lloraba, Lee le explicó que el actor le había recordado a su difunto padre, el modelo en quien se inspiró para crear al personaje de Atticus Finch; Peck, incluso, tenía un poco de barriga redondeada, como la de su padre, según Lee. "Eso no es barriga, Harper", le respondió él, "es una buena actuación".

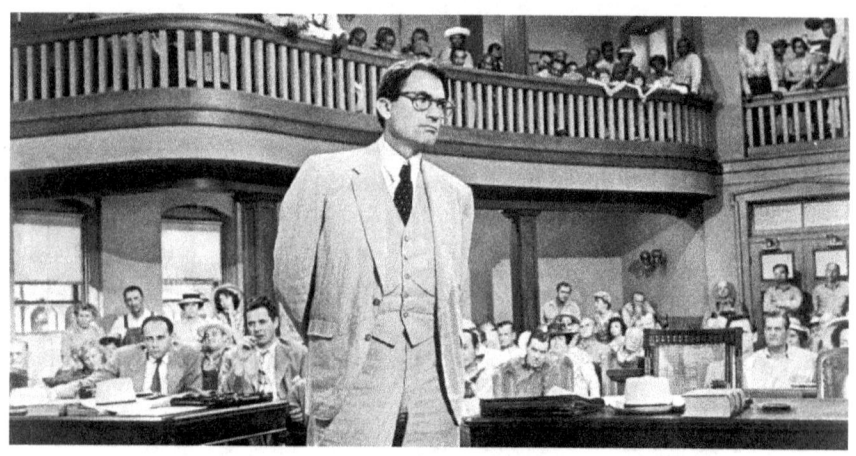

Atticus durante el juicio

La película se llevó tres estatuillas del Oscar: mejor actor protagonista (Gregory Peck), mejor guión adaptado, y mejor dirección artística y escenografía en blanco y negro. Mary Badham, con diez años de edad, fue la actriz más joven nominada a un premio Oscar.

Una excelente película, de esas que tienen el mérito de permanecer en el recuerdo del espectador.

10. ¿QUÉ PASÓ CON BABY JANE?
EUA; (1962)

Título original: *What Ever Happened to Baby Jane?*
Duración: 2 horas, 14 minutos
Dirección: Robert Aldrich
Guión: Henry Farrell (novela), Lukas Heller (adaptación)
Otros: B/N
Género: Drama, terror, suspenso
Reparto: Bette Davis (Baby Jane Hudson), Joan Crawford (Blanche Hudson), Victor Buono (Edwin Flagg), Wesley Addy (Marty Mc Donald), Julie Allred (Baby Jane Hudson, niña), Gina Gillespie (Blanche Hudson, niña), Anne Barton (Cora Hudson), Marjorie Bennett (Dehlia Flagg).

Es muy interesante ver a estas dos actrices de la época dorada de Hollywood actuando juntas, ya que al igual que los personajes que interpretan, en la vida real sentían un mutuo desprecio la una por la otra. En una oportunidad Bette Davis dijo refiriéndose a Joan Crawford: "Ha dormido con todas las estrellas de la MGM, menos con la perra Lassie". En las escenas en que Davis debía arrastrar a Crawford, está última colocaba pesas en sus bolsillos para que Davis se dañara la espalda.

La historia trata sobre el más peligroso de los pecados capitales: la envidia. Peligroso en cualquiera de sus formas, pero más cuando afecta a dos hermanas que luchan por conquistar el amor paterno y el amor del público.

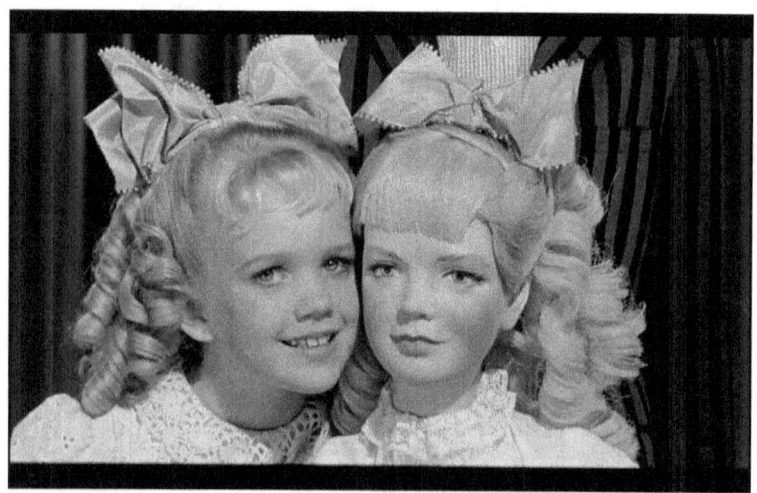

Baby Jane al lado de la muñeca con su rostro en la plenitud del éxito cuando era una niña prodigio

Baby Jane es una niña prodigio en Hollywood. Se han llegado incluso a fabricar muñecas de la niña como estrategia de mercadeo. Tras una apariencia dulce y encantadora, se oculta una niña caprichosa. Su padre tiene preferencia por ella y no le dedica atención a su otra hija, Blanche, porque no es famosa y no le genera ingresos.

Han pasado los años y ya las hermanas son adultas, pero la situación se ha revertido; Jane ha sido olvidada por el público y Blanche es ahora una actriz en la cúspide de la fama. Ella intenta

ayudar a su hermana Baby Jane para que la contraten en los estudios, pero no es una buena actriz; no obstante, Jane le atribuye la causa de su fracaso a su hermana, que es la única persona que la ha querido ayudar.

Una tarde en que las hermanas regresaban a casa, Blanche sufre un misterioso accidente automovilístico que la deja paralítica. 27 años después la inválida es cuidada por su hermana alcohólica. Viven de la renta que recibe Blanche de sus películas. Se odian pero se necesitan mutuamente: Blanche no se las puede arreglar sola y Jane depende del dinero de su hermana.

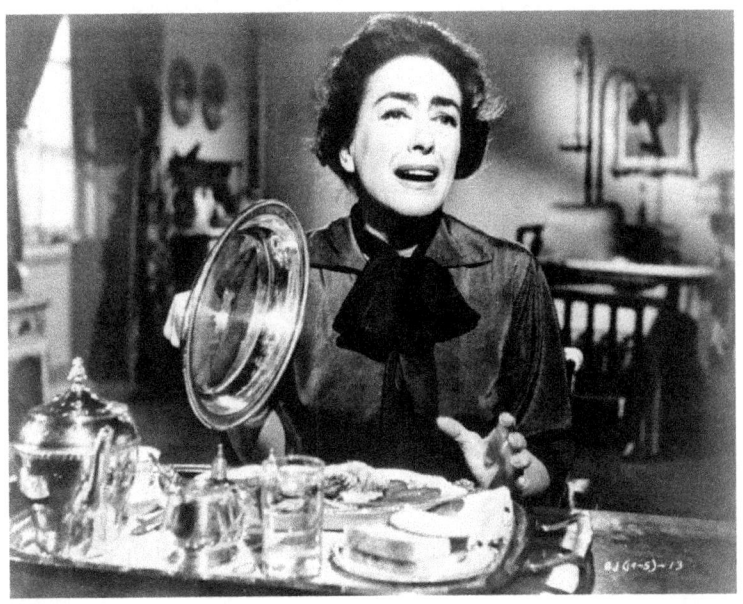

Al intentar cenar, Blanche descubre que su hermana cocinó el canario

El ambiente en que se desarrolla la historia es claustrofóbico y angustioso, muestra la decadencia de dos seres humanos. Baby Jane es obsesiva y vive soñando con sus pasados triunfos infantiles: se pone los vestidos con los que actuaba, susurra la canción con la que triunfó ("Le escribí una carta a papá") y prepara su regreso a la escena. Blanche es una mujer aparentemente equilibrada, rica, inteligente y se halla postrada en silla de ruedas a causa del accidente posiblemente provocado por su hermana. Soporta la situación con resignación y entereza. Pese a su estado, es la que dirige la casa,

porque es la propietaria del inmueble, paga los gastos y conoce las limitaciones de Jane. Ésta no acepta vivir sometida a Blanche, por lo que la confina en el piso superior y la aísla del exterior (corta la extensión de su teléfono, despide a la sirvienta, impide la visita del médico, etc.). El final es sorprendente, pero no lo contaré para no arruinarle la función a quienes aún no la han visto.

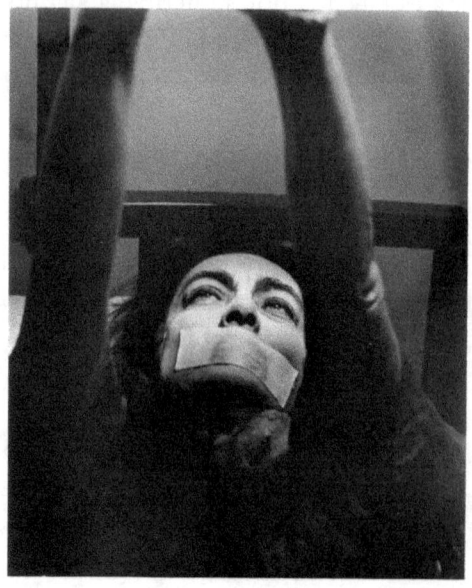

Blanche amarrada por la hermana y con la boca sellada

Las actuaciones son soberbias. Bette Davis anda por la casa con una colilla en la boca, meneando el trasero y con kilos de maquillaje (no se quitaba el maquillaje después de cada día de rodaje, con la intención de acumularlo para que su personaje se viera más ajado y tétrico a medida que iba perdiendo la razón). Joan Crawford con sus ojos desencajados por el terror y el asco que le produce su hermana. Quizás los personajes secundarios no están a la altura de las protagonistas, pero estas los engullen con su talento.

Hay pocos momentos de inigualable belleza. Una de ellas es la última escena en la playa, en donde Baby Jane baila indiferente entre una multitud de curiosos mientras la policía atiende a Blanche, es una perfecta metáfora de toda la película y un momento inolvidable para cualquier cinéfilo.

11. EL ÁNGEL EXTERMINADOR
México; (1962)

Título original: *El ángel exterminador*
Duración: 1 hora, 35 minutos
Dirección: Luis Buñuel
Guion: Luis Buñuel
Otros: B/N
Género: Comedia, drama, fantasía
Reparto: Silvia Pinal (Leticia 'La Valkiria'), Jacqueline Andere (Alicia de Roc), Enrique Rambal (Edmundo Nobile), Claudio Brook (Julio, el mayordomo), José Baviera (Leandro Gomez), Augusto Benedico (Carlos Conde, el doctor), Antonio Bravo (Sergio Russell), César del Campo (Alvaro, el coronel), Rosa Elena Durgel (Silvia), Lucy Gallardo (Lucía de Nobile), Enrique García Álvarez (Alberto Roc), Ofelia Guilmáin (Juana Avila), Nadia Haro Oliva (Ana Maynar), Tito Junco (Raúl), Xavier Loyá (Francisco Avila), Luis Beristáin (Cristián Ugalde), Xavier Massé (Eduardo).

—¿Piensa permanecer mucho entre nosotros?
—¿Y usted?
—No, dígalo usted antes.
—Yo vivo aquí.
—Me lo esperaba...

Este absurdo dialogo es un ejemplo de los muchos que encontraremos en esta película irracional. Después de asistir a la ópera, los invitados llegan dos veces a la mansión donde tendrán una cena; las criadas se van de la casa sin motivo aparente, justo al llegar los invitados, salen y se esconden dos veces: el anfitrión hace dos veces el mismo brindis y al final del segundo, parece confundido por la duplicación del acto; y así veremos varias repeticiones intencionales que dan un ritmo extraño y poético al film. En la cocina hay un oso debajo de la mesa, y unas ovejas. En la cartera de una de las damas hay unas patas de pollo. En el film se observan comportamientos incoherentes, conversaciones desatinadas y muchas otras extrañas excentricidades.

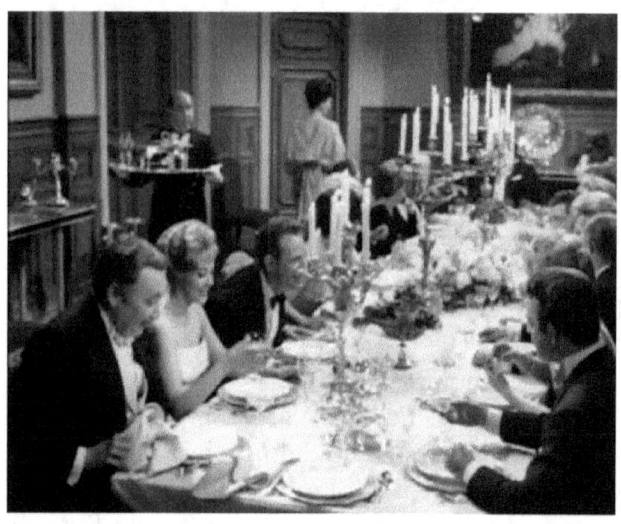

La cena al inicio del film

Los criados se van marchando, como dejando a los invitados a "que se las arreglen como puedan", sólo permanece el fiel mayordomo, pero lo más insólito es que los comensales después de la cena pasan a un salón donde escuchan a una de las invitadas tocar el

piano y a partir de ese momento no pueden salir de la habitación. Aparentemente no hay nada que se los impida, pero cada vez que alguno intenta salir, por alguna razón regresa. Nunca llegan a entender lo que ocurre. Hay una lamentable aceptación de la situación y se van acomodando en los sofás o en las alfombras. Con el paso del tiempo van surgiendo conflictos naturales en un grupo confinado dentro de un espacio pequeño, donde comienza a escasear la comida y el agua. La casa ya no es un refugio contra la amenaza exterior sino que se vuelve una jaula. Observamos la evolución de las relaciones sociales en una especie de comunidad forzada a serlo. Aparecen las hipocresías, las infidelidades y las miserias de la burguesía acomodada que se va degradando hasta alcanzar niveles animales de supervivencia. Buñuel mantiene a un grupo de invitados ricos encerrados por mucho tiempo, como ratas de laboratorio en un estudio de exceso de población; creo que si Thomas Malthus viviera, esta sería su película favorita.

Al principio reina la elegancia y la cortesía

Este desconcertante film hace pensar tanto al espectador que finalmente no llega a ninguna conclusión, ni siquiera llega a comprender el título (tomado de la Biblia), porque *El ángel exterminador* no tiene ninguna explicación racional, como suelen ser

los títulos surrealistas de Buñuel. La trama de la película es ilógica, como la vida misma.

No es fácil filmar una película de hora y media únicamente en una habitación y mantener la atención del espectador, pero Buñuel lo logra y además nos plantea de manera espléndida y nada sutil las características del comportamiento humano a través de personas burguesas de gusto refinado y conocedoras de la etiqueta. Pocas veces se ha puesto de manifiesto en el cine, de manera tan mordaz, el culto por la apariencia; que poco a poco revela lo que somos.

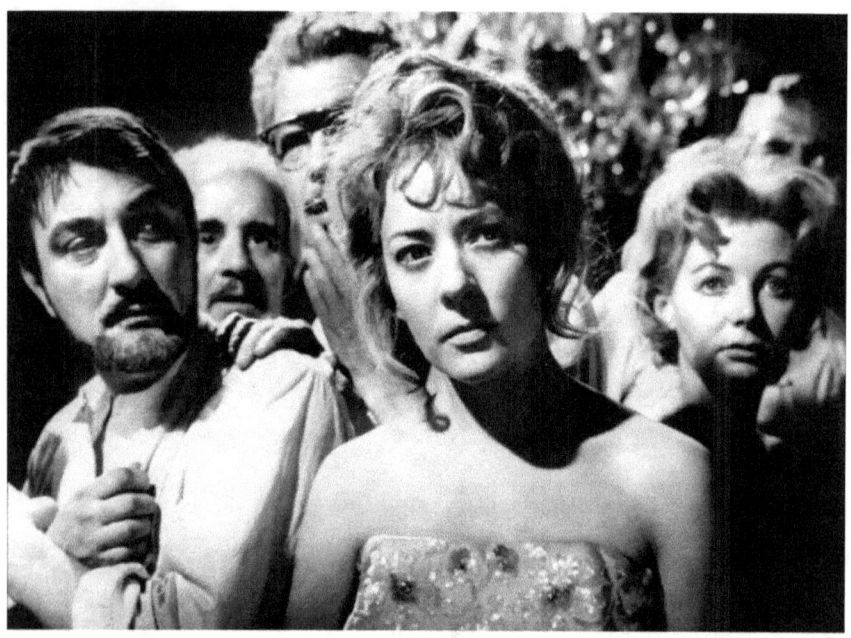

A medida que pasan las horas, la cortesía inicial va desapareciendo

Buñuel la realizó en México (porque allí vivía en esa época) a pesar de que la imaginó en Londres, ya que los personajes son adecuados a la realidad europea y muy lejanos a las aristocracias latinoamericanas, incómodas en su papel de clase alta sin tradición.

El film fue nominado a la Palma de Oro en el Festival de Cannes.

12. JULES Y JIM
Francia; (1962)

Título original: *Jules et Jim*
Duración: 1 hora, 45 minutos
Dirección: François Truffaut
Guión: Henri-Pierre Roché (novela), François Truffaut y Jean Gruault (adaptación)
Otros: B/N
Género: Drama, romance
Reparto: Jeanne Moreau (Catherine), Oskar Werner (Jules), Henri Serre (Jim), Vanna Urbino (Gilberte), Serge Rezvani (Albert), Anny Nelsen (Lucie), Sabine Haudepin (Sabine), Marie Dubois (Thérèse).

Esta vanguardista película pertenece a lo que se conoce como *Nouvelle vague*. Se basa en un libro homónimo de Henri-Pierre Roché. Es la tercera película de François Truffaut tras *Los cuatrocientos golpes* (1959) y *Disparen sobre el pianista* (1960). Truffaut dijo en una oportunidad que quería un film que expresara tanto el disfrute como la angustia de hacer cine, eso lo logra en *Jules y Jim*.

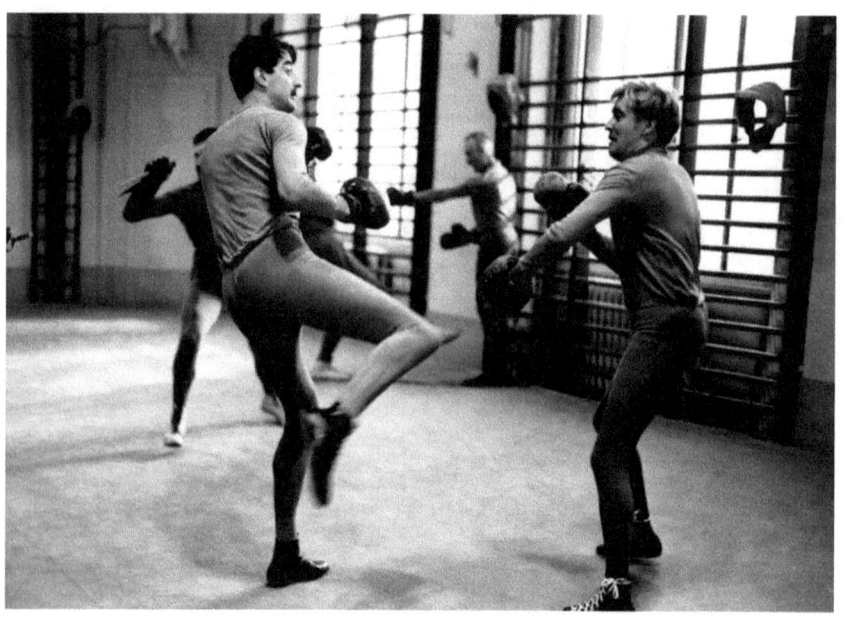

Jules y Jim practican boxeo

La historia se desarrolla antes, durante y después de la I Guerra Mundial, abarca un periodo de tiempo que va desde 1912 hasta 1933. El joven austríaco Jules, de unos 23 años, que reside en París, conoce en Montparnasse al francés Jim, de su misma edad, y se convierten en amigos inseparables. A lo largo de la cinta se exponen las personalidades opuestas de los protagonistas. Jules es serio, sin éxito con las mujeres pero de gran sensibilidad y humanismo. Jim es el mujeriego empedernido, escritor de novelas, más maduro y citadino.

Jim le presenta a Jules posibles novias mientras comparten su vida diaria en cafés y practicando deporte.

Hasta que conocen a una enigmática mujer de carácter libre y emprendedor, Catherine, y ambos se enamoran de ella. Finalmente,

uno de ellos se casa con la chica, pero con el tiempo Catherine le es infiel con su amigo, y no lo esconde. Así, los tres en lugar de enfurecerse y de dirigirse al desastre, se acompañan, se quieren y se divierten. Partiendo de este triángulo, conformado por dos actores desconocidos y una actriz consagrada tras el estreno, Truffaut construye una historia en la que el tema principal es el conflicto que surge entre la amistad y el amor.

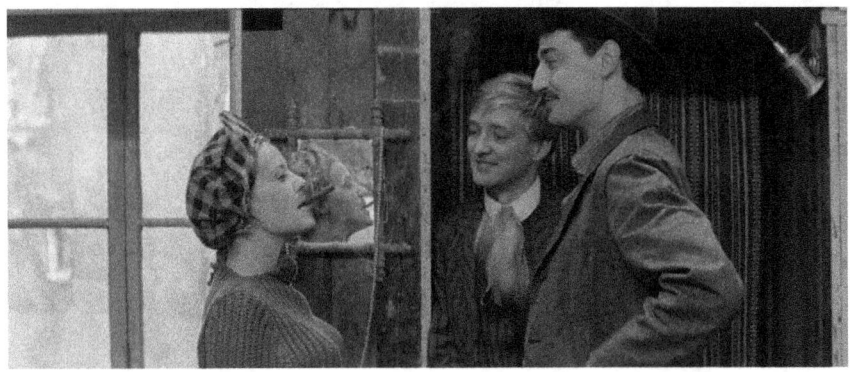

Jules y Jim conocen a Catherine. Aquí se disfraza de muchacho

El argumento está basado en hechos reales. El personaje de Catherine está inspirado en una mujer alemana llamada Helen Grunt, quien al viajar a París conoció a Franz Hessel (el traductor alemán de "En busca del tiempo perdido", de Marcel Proust) y a su amigo Henri-Pierre Roché, dos artistas de la literatura. Se casó con Franz mientras le era infiel con su amante Henri-Pierre Roché, autor del libro en el que se basa la película de Truffaut.

El sentido de la amistad es preservado a lo largo del film, los dos amigos salvaguardan su afecto por encima del enfrentamiento bélico de sus respectivas naciones y también por encima de Catherine, que viene a ser entre ellos como una prueba de supervivencia.

Catherine es un personaje indispensable en el film, en ningún momento desempeña un rol de mujer fatal jugando a dos bandos. Se trata de una mujer que se enamora no de ambos hombres, sino de algunas de sus características que constituirían lo que ella considera su amor ideal. Como eso no existe, ella intenta sin conseguirlo saciarse con uno de los dos. La mayor víctima en esta historia es ella misma.

Los tres amigos apuestan en una carrera

Para remarcar los momentos de alegría o tristeza de los personajes, Truffaut recurre a un modo de edición y de cámara muy utilizado en la *Nouvelle vague* que rompe con la impresión de realidad del espectador, pero que le permite entrar en la profundidad de la psicología de sus personajes. Este recurso visual es el uso de congelamientos (freeze) de las imágenes en close-up de los personajes, en donde las emociones se analizan y observan con mayor detenimiento. Hay una buena cantidad de momentos deslumbrantes, como el beso entre Jim y Catherine con la ventana de fondo.

Es una película que debe conocer para tener una perspectiva más completa de la *Nouvelle vague*.

13. LA INFANCIA DE IVÁN
Unión Soviética; (1962)

Título original: *Ivanovo detstvo*
Duración: 1 hora, 35 minutos
Dirección: Andrei Tarkovsky
Guión: Vladimir Bogomolov, Eduard Abalov y Andrei Tarkovsky (los dos últimos no acreditados)
Otros: B/N
Género: Drama, guerra
Reparto: Nikolay Burlyaev (Ivan), Valentin Zubkov (Kholin), Evgeniy Zharikov (Galtsev), Stepan Krylov (Katasonov), Nikolay Grinko (Gryaznov), Dmitri Milyutenko (el viejo), Valentina Malyavina (Masha), Irina Tarkovskaya (la madre de Iván), Andrey Konchalovskiy (soldado con lentes).

Es el primer largometraje de Andrei Tarkovsky y es la única ópera prima que ha ganado el León de Oro en el Festival de Venecia. Está basado en la novela *Iván* de Vladimir Bogomolov, publicada en 1958 y que fue aclamada por el público y la crítica.

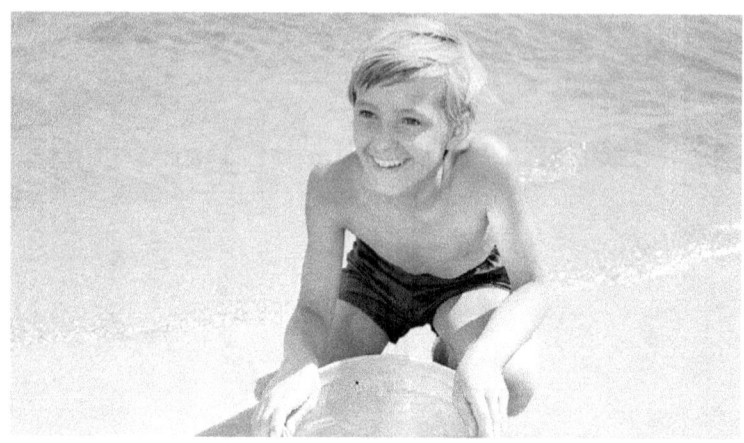

Iván en el sueño inicial

La acción ocurre a orillas del río Dnieper en los meses finales de la II Guerra Mundial. Narra la historia de Iván, un niño ruso huérfano de doce años, quien perdió a sus padres y a su hermana durante la invasión de los soldados alemanes y logró escapar.

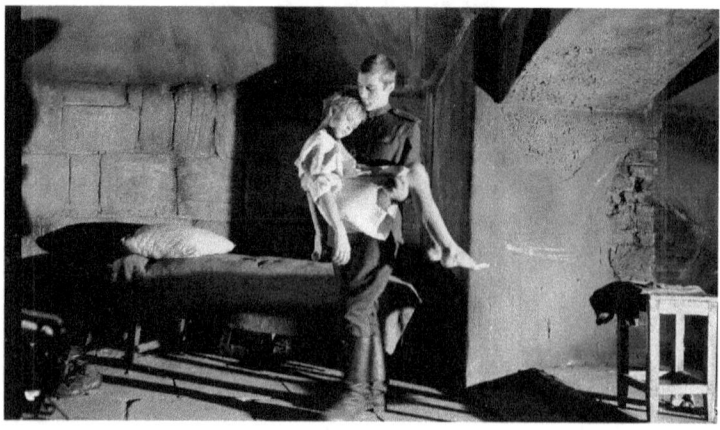

Iván cae agotado por el viaje

Luego es adoptado por una unidad del ejército soviético que opera en el frente oriental. Como una forma de venganza, el niño decide colaborar con las tropas rojas realizando tareas de exploración, mensajería y hasta espionaje de las posiciones enemigas con heroísmo. Es capaz de recorrer largas distancias en ambientes helados, cegado por el odio contra los que aniquilaron a su familia, para realizar las misiones asignadas. Gracias a su juventud y pequeña estatura, suele pasar desapercibido por los nazis al cruzar las líneas enemigas.

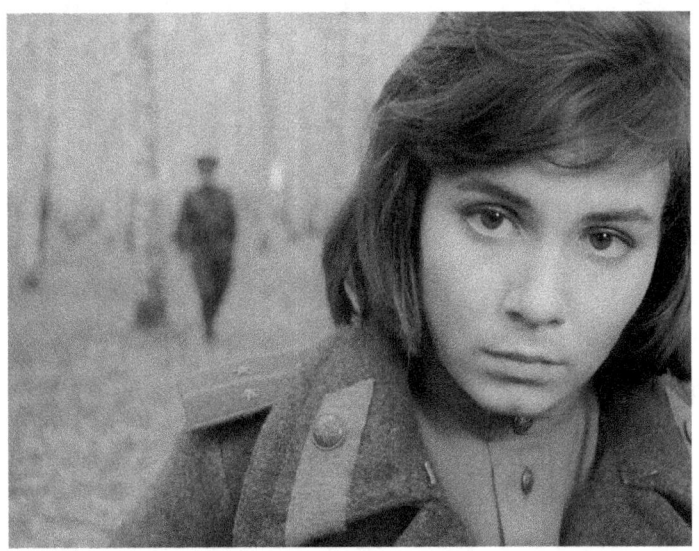

La oficial rusa en el bosque

Pero a pesar de su corta edad, Iván ya no es un niño, sólo a ratos sueña que lo es. El horror de la guerra lo ha convertido en adulto antes de tiempo. Cruza ríos a nado, bebe vodka, trata a los soldados como colegas, aunque en momentos la evocación de la infancia truncada y los recuerdos familiares nos trasportan junto a Iván a su vida antes de la guerra.

Es un relato complejo y fascinante como suelen ser los films de este director ruso. Se orienta más hacia el costo humano de la guerra que a la glorificación de las victorias del Ejército Rojo como era usual durante la época de Iósif Stalin. Aprovechando la tímida apertura del régimen soviético a finales de los años 50 y principios de los 60, el film plantea un hecho real; la utilización de niños con fines militares.

Por cierto, Tarkovsky retomó un rodaje ya comenzado por Eduard Abalov, quien fue despedido a los pocos días de comenzar el trabajo. Además, ya se había gastado casi la mitad del presupuesto para la realización del film.

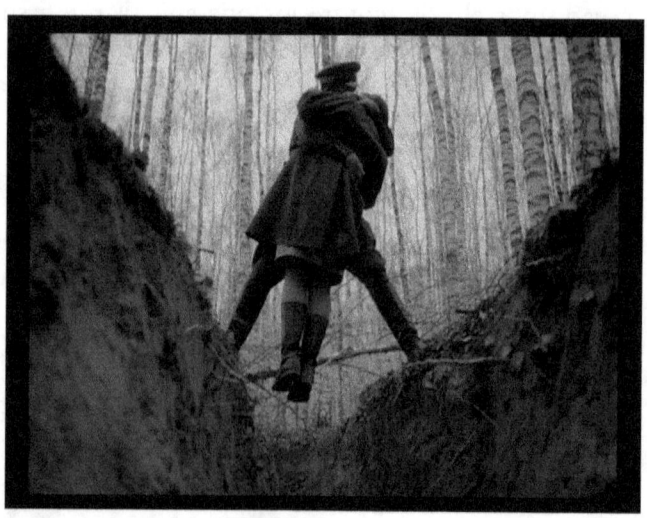

Uno de los besos más bellos del cine. Al cruzar la zanja el oficial que ayuda a la chica la abraza y la besa inesperadamente

Hay unas escenas realmente poéticas y de gran belleza, como el juego de seducción erótica en el bosque de abedules con el impresionante beso a la oficial suspendida en el aire sobre una zanja (¡y qué beso!), o el viejo enloquecido por la pérdida de la familia que cierra la puerta de su destruida isbá sin paredes. Pero hay otras escalofriantes, como la exhibición de los cadáveres de los soldados capturados o el breve documento visual de los restos de los hijos de Goebbels tras la llegada de los soviéticos a Berlín.

La película estuvo prohibida en la URSS porque les parecía que no transmitía una buena imagen del Ejército Rojo al utilizar a un niño de doce años en sus tareas. Sin embargo, Stalin justificaba la ejecución de niños de esa edad argumentando que en el comunismo los niños crecían más rápido y a los doce años ya eran adultos y podían ser juzgados y ejecutados.

La infancia de Iván logra convertirse en un alegato antibelicista filmado de la mejor manera posible.

14. FELLINI, 8 1/2
Italia, Francia; (1963)

Título original: *8 1/2*
Duración: 2 horas, 18 minutos
Dirección: Federico Fellini
Guión: Federico Fellini, Ennio Flaiano, Tullio Pinelli, Brunello Rondi
Otros: B/N
Género: Drama, fantasía
Reparto: Marcello Mastroianni (Guido Anselmi), Claudia Cardinale (Claudia), Anouk Aimée (Luisa Anselmi), Sandra Milo (Carla), Rossella Falk (Rossella), Barbara Steele (Gloria Morin), Madeleine Lebeau (Madeleine), Caterina Boratto (la señora misteriosa), Eddra Gale (La Saraghina), Mario Pisu (Mario Mezzabotta), Tito Masini (el cardenal), Giuditta Rissone (la madre de Guido), Guido Alberti (Pace, el productor).

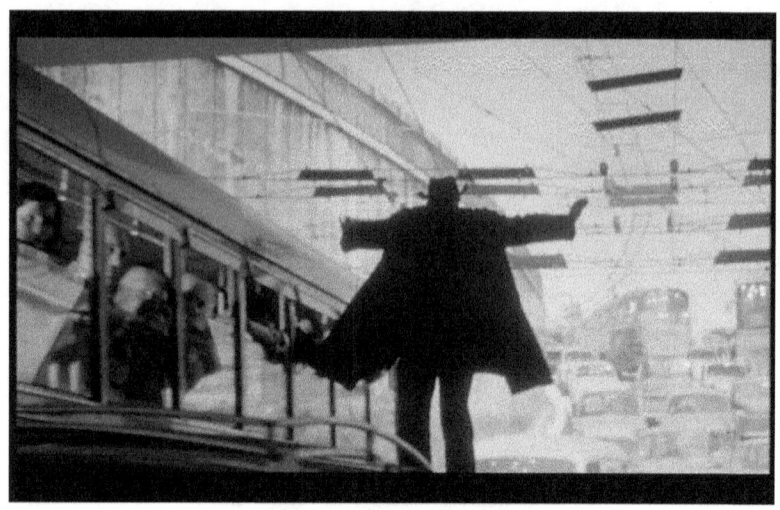

Comienza el onírico ascenso de Guido Anselmi

Hace unos años tenía que escribir una crítica cinematográfica de cualquier película para una revista y disponía de muy poco tiempo para entregar el texto, pero me encontraba totalmente bloqueado y por más que me sentaba frente a la computadora, no me salía nada. Hasta que recordé la crisis creativa que tenía bloqueado al protagonista de la película de Fellini, *8 ½* y decidí escribir acerca de ella.

Escena surrealista donde vemos la pierna del protagonista que parece estar volando como una cometa

Es una película tan compleja que la primera vez que se ve, casi nadie sabe qué es lo que ha visto. Quizás es la mejor película hecha sobre cómo dirigir películas. El título que tendría el film sería *La bella confusión*, pero Fellini lo dejó simplemente como *8 ½* porque según él, era la número ocho y medio en su filmografía, teniendo en cuenta que de su film anterior, *Bocaccio 70*, sólo realizó un segmento, ya que fue compartido con otros directores.

Con esta cinta Fellini rompe con la corriente neorrealista de sus anteriores trabajos (como *Los inútiles*, 1953; *La Strada*, 1954; *Las noches de Cabiria*, 1957) y entra definitivamente en su segunda etapa, iniciada con *La dolce vita* (1960), donde abunda una exuberante fantasía y barroquismo, que es a lo que principalmente se refiere el adjetivo "felliniano".

Guido Anselmi conversa con un representante de la iglesia

La historia tiene lugar en Roma, en 1962, a lo largo de dos semanas. Guido Anselmi (que evidentemente representa a Fellini. Es una cinta muy autobiográfica, lo cual ha sido reconocido y negado por el propio Fellini, según su conveniencia), famoso director y autor de 43 años, está atravesando una profunda crisis creativa y se encuentra prácticamente bloqueado. Él debe dirigir una nueva película de ciencia ficción, pero las dificultades artísticas y maritales se lo impiden. Busca la tranquilidad que necesita para encontrar nuevas ideas para el film, pero le es imposible y todo el mundo está ansioso por saber el estado en que se encuentra el trabajo que está

preparando, por lo que es interrumpido constantemente.

Para la realización de la película han construido un escenario gigantesco y sumamente costoso que consiste en una plataforma para lanzamientos de naves espaciales, pero Guido no sabe qué hacer con eso. En medio de esta penosa situación, comienza a pasar revista a los hechos más importantes de su vida y a recordar a las mujeres que ha amado, en medio de sueños, alucinaciones y delirios. La interpretación de Mastroiani es una de las mejores de su carrera.

El gigantesco escenario de la película

Como toda obra maestra, el film genera diversos tipos de críticas, desde quienes la colocan en un alto pedestal hasta los que la consideran incoherente y aburrida. Lo que sí es cierto es que pese a simplemente parecer un conjunto de situaciones surrealistas, abarca temas tan variados como: el cine, la presión que sufre un respetado director que se queda sin ideas, la presión del matrimonio, del descubrimiento del sexo, de la infidelidad, y muchos otros aspectos que la hacen imposible de ignorar por el cinéfilo, aunque pueda requerir visionarla más de una vez.

15. EL VERDUGO
España, Italia; (1963)

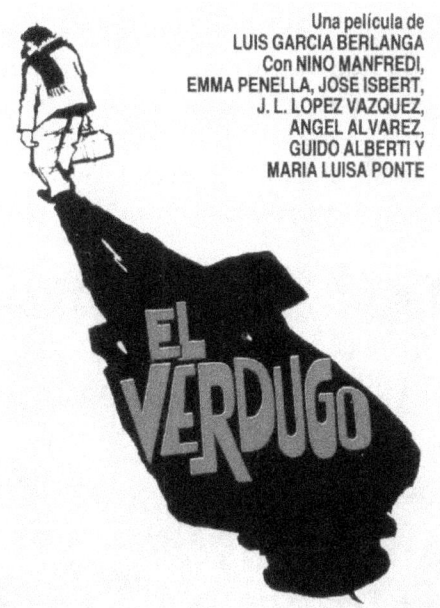

Título original: *El verdugo*
Duración: 1 hora, 27 minutos
Dirección: Luis García Berlanga
Guión: Rafael Azcona, Ennio Flaiano, Luis García Berlanga
Otros: B/N
Género: Drama, comedia
Reparto: Nino Manfredi (José Luis Rodríguez, enterrador), Emma Penella (Carmen, la hija de Amadeo), José Isbert (Amadeo, el verdugo), José Luis López Vázquez (Antonio Rodríguez, el hermano mayor de José Luis), Ángel Álvarez (enterrador), Guido Alberti (director de la prisión).

—**Amadeo**: Me hacen reír los que dicen que el garrote[viii] es inhumano. ¿Qué es mejor, la guillotina? ¿Usted cree que se puede enterrar a un hombre hecho pedazos?
—**José Luis**: No. Yo no entiendo de eso.
—**Amadeo**: Y qué me dice de los americanos. La silla eléctrica son miles de voltios. Los deja negros, abrasados. ¡A ver dónde está la humanidad de la silla!
—**José Luis**: Yo creo que la gente debe morir en su cama, ¿no?
—**Amadeo**: Naturalmente, pero si existe la pena de muerte, alguien tiene que aplicarla.

El verdugo es uno de los mejores alegatos del cine contra la pena de muerte y quizás la mejor comedia española de todos los tiempos, el más puro humor negro; cruel, divertido y siniestro. La pena de muerte mostrada desde el punto de vista del ejecutor, no del acusado, como lo pueden observar en el diálogo anterior.

Llega Amadeo, el verdugo, a realizar su trabajo ante la mirada curiosa de los agentes funerarios que traen el ataúd para el futuro cadáver

El verdugo de Berlanga es una víctima. No sólo el delincuente es castigado sino que al que le han encomendado la tarea de accionar el garrote es condenado por la sociedad.

José Luis es un joven bien parecido, trabaja en una funeraria y esta actividad le aleja las chicas, quienes al conocer su oficio pierden interés en él. Sueña con emigrar a Alemania para convertirse en un buen mecánico. Un día conoce a Emma, una bonita chica que tiene un problema similar: su padre, Amadeo, es verdugo profesional, perro viejo en el oficio, aborrecido por vecinos y familiares; y eso le impide a la muchacha sostener cualquier tipo de amistad, mucho menos sentimental, con jóvenes de su edad. Por supuesto, José Luis y Emma terminan enamorándose.

Amadeo saliendo de la ejecución

Amadeo los sorprende en la intimidad, en una situación que parece provocada por Emma, de manera que son obligados a casarse.

Amadeo, quien está a punto de jubilarse, persuade a su yerno a que solicite el puesto que él dejará vacante, lo que le permitirá obtener un apartamento. José Luis, aunque reacio, acaba aceptando la propuesta del suegro con el convencimiento de que jamás se presentará la ocasión de ejecutar a alguien. Pero al final lo llaman para ejecutar a un condenado: ¿habrá indulto?, ¿tendrá que hacerlo?, ¿dimitirá?, él no quiere quitarle la vida nadie...

Parece que el verdugo la pasa peor que el ejecutado, observen la

escena memorable en que el verdugo se desmaya y el condenado va por su propia cuenta al matadero.

Cuando José Luis regresa triste y moralmente abatido de su primera y única ejecución, su mujer, hija de verdugo y acostumbrada a la muerte, le ofrece un bocadillo. Al espectador le da la sensación de que lo que José Luis acaba de hacer tiene para la sociedad una importancia similar al que poda un árbol. La crítica de Berlanga cubre tanto a quienes los que promueven y autorizan la pena de muerte como a los que la asumen como algo normal.

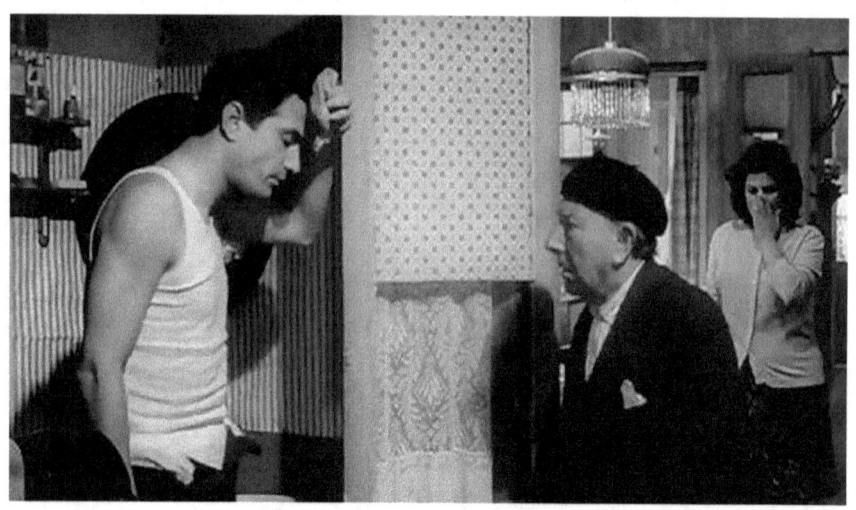

Amadeo sorprende a Nino con su hija

Realmente el film es una crítica caricaturesca no del régimen del momento sino de la sociedad y de la vida española.

Las actuaciones son geniales: Pepe Isbert con su voz nasal muestra una naturalidad impecable que despierta simpatías, Emma Penella está a la misma altura y Nino Manfredi es inmejorable.

La soledad del verdugo sólo es comparable a la soledad del condenado a muerte.

16. EL INGENUO SALVAJE
Inglaterra; (1963)

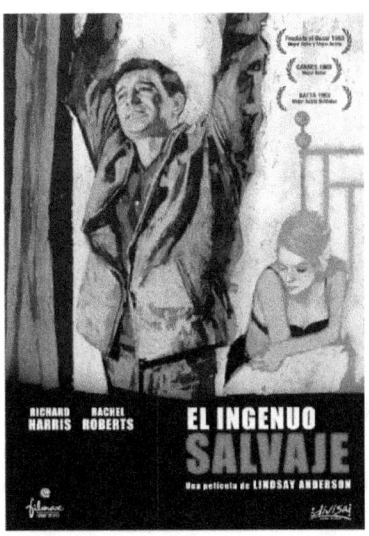

Título original: *This Sporting Life*
Duración: 2 hora, 14 minutos
Dirección: Lindsay Anderson
Guión: David Storey (adaptación), David Storey (novela)
Otros: B/N
Género: Drama, deporte
Reparto: Richard Harris (Frank Machin), Rachel Roberts (Sra. Margaret Hammond), Alan Badel (Gerald Weaver), William Hartnell ('Dad' Johnson), Colin Blakely (Maurice Braithwaite), Vanda Godsell (Sra. Anne Weaver), Anne Cunningham (Judith), Jack Watson (Len Miller), Arthur Lowe (Charles Slomer), Harry Markham (Wade), George Sewell (Jeff).

El ingenuo salvaje (una lamentable traducción de *This Sporting Life*), es una película perteneciente al *Free Cinema*, un movimiento británico de mitad del siglo XX que retrata historias cotidianas y de la realidad social de la época, con una estética realista que sigue la línea documental y del neorrealismo italiano.

Frank Machin jugando al fútbol, deporte que lo lleva al éxito

Muchas de las películas de este movimiento no trascendieron, pero si alguna que resalta es precisamente *El ingenuo salvaje*, el primer largometraje de Lindsay Anderson, uno de los pioneros de este movimiento.

Boxeo, otro de los deportes que practica Frank

Un tema complejo mostrado de un modo sencillo. La historia ocurre en un pueblo minero del norte de Inglaterra. El protagonista, Frank Machin, más salvaje que ingenuo y además patán, es un minero arrogante, grosero y de carácter violento, que comienza a triunfar como estrella de rugby (en la vida real, Harris había practicado este deporte en su juventud) y alcanza algo de fama y gloria. Su cerebro no le da para mucho; primero actúa y luego piensa, aunque a veces se arrepiente, pero sus disculpas no son creíbles. Se siente frustrado en la sociedad de consumo.

La tortuosa relación de Frank y su casera, de la que está enamorado

Frank pretende conquistar a su casera, una viuda de mediana edad con dos niñas, amargada por las durezas de la vida y quien todavía recuerda a su esposo, muerto en circunstancias no muy claras. Incluso la vemos lustrando las botas del marido muerto casi a diario.

La mujer es el único apoyo afectivo con quien Frank puede desahogar su obsesión de ser el principal foco de atención de la comunidad, le hace descubrir una nueva forma de ver las cosas,

encontrará la vida familiar, la humanidad, la ética, o el amor en contraposición a la vida licenciosa basada en el espectáculo, la violencia o el sexo, con el dinero como base del éxito. Frank llega a encapricharse con ella quien más bien lo desprecia un poco por su falta de compromiso y su rudeza.

La historia no está contada linealmente. Recuerdos y sueños son mezclados hasta el punto de confundirlos con la misma realidad.

Frank medita sobre su situación

La actuación de Richard Harris es excelente. Le valió una nominación al Oscar y al Bafta como mejor actor, y lo ganó en Cannes. Igualmente, Rachel Roberts con un papel enigmático (nunca llegamos a saber qué ocurrió en la relación con su marido), a la altura de Harris, fue también nominada al Oscar como mejor actriz.

Es una película recomendable para los amantes del cine social, pues muestra con ojo crítico diferentes aspectos de la sociedad británica de posguerra; un trabajo lleno de fuerza y convicción, que expresa muy bien las emociones del personaje, frustrado y agresivo.

17. ¿TELÉFONO ROJO?, VOLAMOS HACIA MOSCÚ

EUA, Inglaterra; (1964)

Título original: *Dr. Strangelove or: How I Learned to Stop Worrying and Love the Bomb*
Duración: 1 hora, 35 minutos
Dirección: Stanley Kubrick
Guión: Stanley Kubrick, Terry Southern y Peter George
Otros: B/N
Género: Comedia, guerra
Reparto: Peter Sellers (capitán Lionel Mandrake / Presidente Merkin Muffley / Dr. Strangelove), George C. Scott (general 'Buck' Turgidson), Sterling Hayden (general de brigada Jack Ripper), Keenan Wynn ('Bat' Guano), Slim Pickens (mayor 'King' Kong), Peter Bull (embajador ruso Alexi de Sadesky), James Earl Jones (teniente Lothar Zogg).

"¡Señores, no pueden pelearse aquí! ¡es la sala de guerra!"

Esta absurda frase con la que el Presidente de los EUA intentar detener el enfrentamiento entre el embajador ruso y un oficial norteamericano nos da una idea del tono satírico que envuelve a la película.

Es uno de esos films con múltiples títulos en español, lo que puede generar confusión. En Argentina, México y Uruguay la titularon *Dr. Insólito* o: *Como aprendí a dejar de preocuparme y amar la bomba*. En Perú simplemente *Dr. Insólito*, y en España *¿Teléfono rojo?, volamos hacia Moscú*, título que escogí porque me parece que es el más reconocido actualmente.

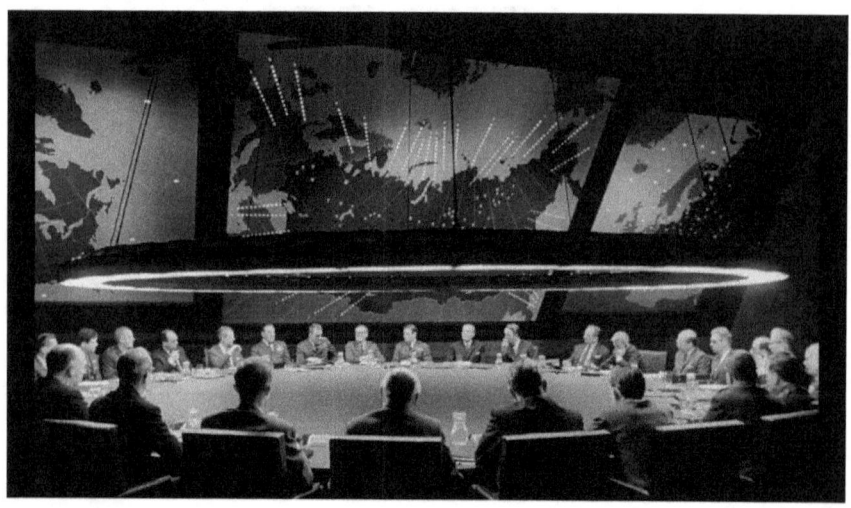

Sala de Guerra en donde se reunieron el Presidente de los Estados Unidos y los más altos jefes militares para analizar la situación

Stanley Kubrick llevaba tiempo evaluando la posibilidad de realizar una película sobre la amenaza atómica, y cuando llegó a sus manos un libro acerca de la Guerra Fría titulado *Alerta roja*, del británico Peter George, le pareció que era lo que estaba buscando.

Originalmente la historia del film iba totalmente en serio con un tono dramático, pero a medida que Kubrick trabajaba el guión comenzó a encontrarse con una serie de aspectos absurdos que más bien provocaban risa (que más absurdo que dos superpotencias iniciaran un conflicto nuclear por la actuación de un oficial alocado y

que luego no podían detenerlo), por lo que cambió el enfoque y decidió darle el tono de una comedia negra satírica.

La historia comienza cuando el psicótico comandante general de una base aérea, Jack Ripper (el mismo nombre del asesino psicópata inglés de prostitutas), ordena a sus bombarderos B-52 atacar a la Unión Soviética. Estos bombarderos están permanentemente volando, a unas dos horas de los objetivos soviéticos, cargados con bombas atómicas a la espera de la señal de ataque. Además, Ripper ordena aislar completamente la base aérea del exterior e incluso cortar todas las comunicaciones.

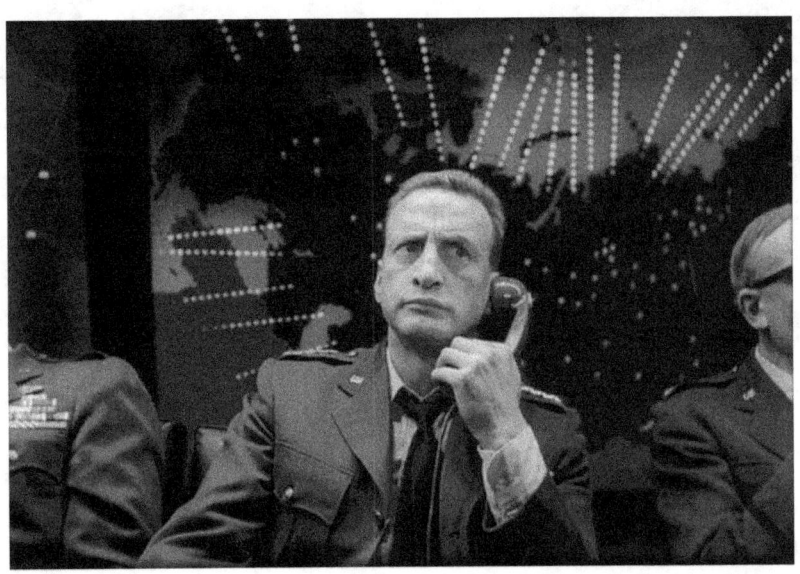

El general Turgidson (George C. Scott) opina que hay que aprovechar la oportunidad y "barrer a los asquerosos rusos"

Mientras, a bordo del B-52 Leper Colony (colonia de leprosos), el mayor Kong es informado que acaban de recibir en mensaje codificado "Ataque Plan R". Es la primera vez en la historia que se recibe esta orden, la cual implica una destrucción masiva de objetivos enemigos y se supone que sólo se activa luego de un ataque nuclear del enemigo a ciudades y objetivos de los Estados Unidos.

El presidente norteamericano se reúne con los generales y otros miembros del gobierno en la Sala de Guerra. No hay ninguna manera de detener el ataque, excepto que la orden la dé el mismo general

Ripper, quien es la única persona que conoce el código de comunicación, pero está totalmente incomunicado en la base aérea que se encuentra en alerta roja. Por medidas de seguridad, cualquiera que intente acercarse a la base aérea será atacado y destruido. De manera que es poco lo que puede hacer el gobierno norteamericano para detener el ataque.

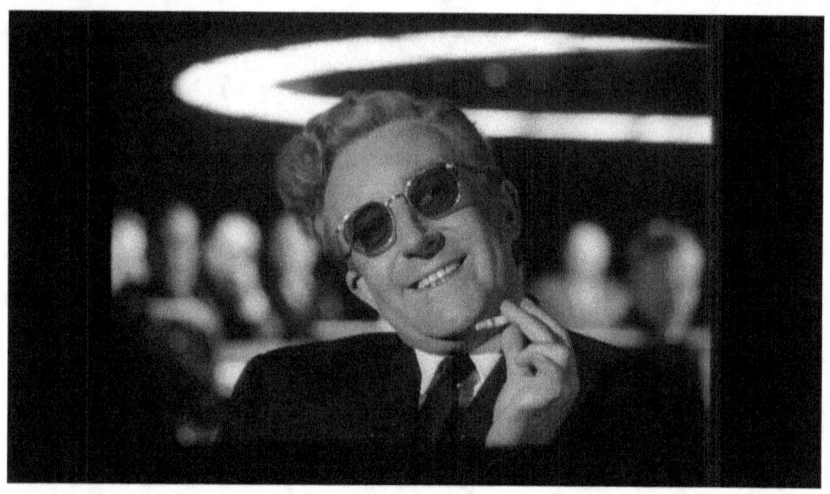

El científico Dr. Strangelove (Peter Sellers) cínicamente aconseja la guerra

Las actuaciones son sobresalientes: George C. Scott hace probablemente el mejor papel de su carrera, incluso por encima de Patton.

Peter Sellers interpreta tres papeles: el concienzudo capitán Mandrake, intentando por todos los medios que el general Ripper entre en razón y detenga el ataque; el Presidente de los EUA. manejando la situación en la Sala de Guerra; y el estrambótico Dr. Strangelove.

La historia es una parodia sublime de lo que pudo haber sido y no fue: el ocaso nuclear. Embarcado hacia una tragedia sin remisión, Stanley Kubrick utiliza un humor inteligente y evocador, directo y dramático. Un humor que, lejos de escapar de la verdadera dimensión de la trama, la sitúa en un ámbito cercano y terroríficamente comprensible.

18. PUNTO LÍMITE
EUA; (1964)

Título original: *Fail-Safe*
Duración: 1 hora, 52 minutos
Dirección: Sidney Lumet
Guión: Walter Bernstein (adaptación), Eugene Burdick y Harvey Wheeler (novela)
Otros: B/N
Género: Aventura, drama, ciencia ficción
Reparto: Henry Fonda (Presidente de los EUA), Dan O'Herlihy (general Black), Walter Matthau (Groeteschele), Frank Overton (general Bogan), Edward Binns (coronel Grady), Fritz Weaver (coronel Cascio), Larry Hagman (Buck), Russell Hardie (general Stark).

Esta es otra película que tiene varios títulos en español, es conocida como *Punto Límite* o *Límite de seguridad*. Está basada en la novela *Fail-Safe*, escrita por Eugene Burdick y Harvey Wheeler en 1962.

Una discusión premonitoria de la posibilidad de una guerra nuclear

Es prima hermana de la película tratada en el capítulo anterior, *Teléfono rojo*. Ambas pertenecen no exactamente al género de ciencia ficción, sino a una especie de "política ficción" que abordaba temas relacionados con problemas reales que existían en la época y afectaban mucho a la sociedad; y que ya no presenta el cine estadounidense actual.los.

A diferencia de *Teléfono rojo*, que trata como comedia el tema de la guerra nuclear y el delicado equilibrio bélico entre la URSS y los EUA después de la II Guerra Mundial, *Punto límite* lo aborda con la seriedad del caso.

Un fallo en el sistema informático de seguridad del Departamento de Defensa (supuestamente a prueba de fallas, de ahí el título original del film: *Fail-Safe*) ha provocado la transmisión de los códigos para un ataque nuclear a un escuadrón de bombarderos norteamericanos. Los bombarderos reciben la orden de lanzar la bomba atómica sobre la Unión Soviética. La orden es irreversible, el objetivo principal es Moscú.

El Presidente de los EUA, sus consejeros y los altos mandos militares, luchan para evitar una catástrofe mundial. Se plantea la dicotomía entre la tecnología y el factor humano en la justificación de acciones que pueden costar millones de vidas. Es un crudo relato de la Guerra Fría que retrata con pericia los temores de los soviéticos y de los estadounidenses, sin buenos ni malos, sin héroes ni villanos.

El Presidente de los EUA (Henry Fonda) analiza la situación

Henry Fonda, quien probablemente sea el actor que más veces ha representado al Presidente de los EUA, tiene una actuación soberbia, todo lo tiene que manifestar con las expresiones y emociones de su rostro. La actuación de la mayoría de los otros actores es también magistral, dirigidos de manera impecable por Lumet.

A pesar de ser una película de bajo presupuesto y austera, la historia no se resiente, pues resulta más aterrador narrar los hechos sin mostrarlos. En muchas escenas se utilizaron extractos de otros rodajes como, por ejemplo, las vistas de los bombarderos volando o atacando Moscú.

La participación femenina es mínima y el film carece de banda sonora, nunca se escucha música.

Quizás el inicio del film sea un poco frío e incluso prescindible,

pero enseguida la historia toma cuerpo. El final es maravilloso, no se lo pierdan, y no se los contaré para no arruinarlo.

La explosión atómica

La película es un aviso de lo que podría haber ocurrido y no ocurrió, y nos hace reflexionar acerca de lo frágil que resulta nuestra existencia (¿o quizás todavía podría ocurrir?).

19. GOLDFINGER
Inglaterra; (1964)

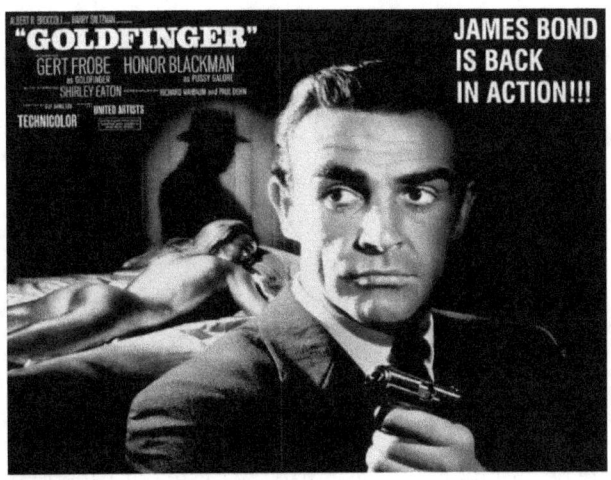

Título original: *Goldfinger*
Duración: 1 hora, 50 minutos
Dirección: Guy Hamilton
Guión: Richard Maibaum y Paul Daehn (adaptación). Ian Fleming (novela)
Otros: Color (Technicolor)
Género: Acción, aventura, suspenso
Reparto: Sean Connery (James Bond), Honor Blackman (Pussy Galore), Gert Fröbe (Goldfinger), Shirley Eaton (Jill Masterson), Tania Mallet (Tilly Masterson), Harold Sakata (Oddjob), Bernard Lee ("M"), Martin Benson (Solo), Cec Linder (Felix Leiter), Austin Wills (Simmons), Lois Maxwell (Moneypenny), Bill Nagy (Midnight), Michael Mellinger (Kisch).

Además del título utilizado en la novela que es, digamos, el más universal, también se conoció como *James Bond contra Goldfinger* (España), *007 contra Goldfinger* (México, Colombia) o la traducción literal utilizada en Argentina: *Dedos de oro*.

La asistente de Goldfinger fue asesinada por este por haberlo traicionado

Al escuchar la canción de fondo que acompaña a los créditos, interpretada por la cantante británica Shirley Bassey, descubrimos que el tal señor Goldfinger (Dedos de oro) tiene el corazón de piedra y lo único que ama es el oro. Las imágenes de los créditos son de una mujer bañada en oro sobre un fondo negro.

Goldfinger es la tercera película (sin contar la parodia no oficial de James Bond *Casino Royale*, de 1967) de la saga más larga del cine. Para el momento de escribir esta reseña eran 23 episodios (ver la lista completa al final de este capítulo).

Trata de Auric Golgfinger, un alemán malvado sin escrúpulos y contrabandista internacional, que sólo tiene en mente el control político del mundo a través del oro. Pretende acaparar todas las existencias del metal precioso, lo que congelaría el flujo de dinero a

escala mundial. James Bond es asignado a la investigación de las actividades de Goldfinger y descubre su plan de asaltar la reserva de oro de los Estados Unidos: Fort Knox. Bond tiene que evitarlo a toda costa.

Bond y Goldfinger durante la partida de golf

Aunque actualmente pudiera parecer anticuado, para los estándares de la época el film tenía un ritmo trepidante, apoyado en muchos efectos audiovisuales innovadores y en el atractivo sexual. Vemos las primeras torturas de alta tecnología y perverso refinamiento del cine, como son el rayo láser que atenta contra la virilidad del héroe o el asesinato de la bella Jill Masterson por asfixia cutánea mediante un baño de oro.

El protagonista, James Bond, es el séptimo agente británico que tiene "licencia para matar". Es elegante, sibarita, mujeriego y seductor, aparte de que es egoísta e indisciplinado, y hasta cínico, pero es tan carismático que atrapa al espectador.

Las mujeres bellas decoraron con sus cuerpos las apariciones de James Bond. En el film que estamos analizando, la "chica Bond", como se conocieron después, (que por cierto todas tienen sexo con Bond) es Honor Blacman en el papel de Pussy Galore. Resaltan en otras películas, Octopussy (Maud Adams), Rosie (Gloria Hendry), Tiffany (Jill St. John), Honey (Ursula Andress), Kissy (Mie Hama), Bambi (Lola Larson), Tilly (Tania Mallet), Bonita (Nadja Regin) y

muchas otras.

En el film se estrena el automóvil Aston Martin, que reaparecería en futuras entregas de la serie. Igualmente, se estrenó el martini seco y el traje negro a lo Bond. Las ventas del auto, el trago y el traje en la vida real, se incrementaron mucho después de la película.

Goldfinger en Fort Knox

Esta película está bien hecha, con buena fotografía y una historia sólida. Fue la primera en ganar un Oscar y era considerada la mejor de la serie hasta que Casino Royale (2006), protagonizada por Daniel Craig, la desplazó del primer lugar.

LAS PELÍCULAS QUE DEBE CONOCER – LOS AÑOS 60

☐ PELÍCULAS OFICIALES DE JAMES BOND

1962 - Dr. No	Sean Connery
1963 - Desde Rusia con amor	Sean Connery
1964 – Goldfinger	Sean Connery
1965 – Thunderball	Sean Connery
1967 – Sólo se vive dos veces	Sean Connery
1971 – Los diamantes son eternos	Sean Connery

1969 – Al servicio de su majestad — George Lazenby

1973 – Vive y deja morir Roger Moore
1974 – El hombre del revólver de oro Roger Moore
1977 – El espía que me amó Roger Moore
1979 – Moonraker Roger Moore
1981 – Sólo para tus ojos Roger Moore
1983 – Octopussy Roger Moore
1985 – En la mira de los asesinos Roger Moore

1987 – Su nombre es peligro Timothy Dalton
1989 – Licencia para matar Timothy Dalton

LAS PELÍCULAS QUE DEBE CONOCER – LOS AÑOS 60

1995 – GoldenEye Pierce Brosnan
1997 – El mañana nunca muere Pierce Brosnan
1999 – El mundo no basta Pierce Brosnan
2002 – Otro día para morir Pierce Brosnan

2006 – Casino Royale Daniel Craig
2008 – Quantum of Solace Daniel Craig
2012 – Skyfall Daniel Craig

20. SOY CUBA
Cuba, URSS; (1965)

Título original: *Soy Cuba*
Título en Inglés: *I am Cuba*
Duración: 2 horas, 21 minutos
Dirección: Mijail Kalatozov
Guión: Enrique Pineda Barnet, Evgueny Evtushenko
Otros: B/N
Género: Drama
Reparto: Sergio Corrieri (Alberto), Salvador Wood, José Gallardo (Pedro), Raúl García (Enrique), Luz María Collazo (María/Betty), Jean Bouise (Jim), Alberto Morgan, Celia Rodríguez (Gloria), Fausto Mirabal, Roberto García York (activista americano), Mará de las Mercedes Diez, Bárbara Domínguez, Jesús del Monte, Luisa María Jiménez, Tony López.

He aquí la más pura poesía cinematográfica rusa trasladada al mar Caribe, específicamente a la calurosa isla de Cuba. Una obra maestra en toda su extensión. Su grandeza radica más en su estética que en su contenido, ya que contiene un carácter propagandístico y de adoctrinamiento.

Después de concluida la revolución cubana de 1959 y derrocada la dictadura de Fulgencio Batista, el nuevo gobierno de Fidel Castro, que se encontraba aislado por los EUA al romper relaciones diplomáticas en 1961, buscó apoyo audiovisual (al igual que en otras áreas) de la Unión Soviética. El gobierno soviético financió y apoyó la película cubana al ver una oportunidad de promocionar el sistema comunista a nivel internacional.

Las muchachas buscan clientes entre los turistas estadounidenses en los bares de La Habana

El director tuvo bastante libertad para realizar su proyecto y utilizó una serie de técnicas innovadoras y creativas como, por ejemplo, filmar una escena con la cámara sumergida o los interesantes planos secuencia.

Kalatozov describe la evolución de Cuba del régimen de Batista a la revolución de Fidel Castro a través de cuatro historias que

intentan reforzar el ideal comunista frente al capitalismo.

En la primera historia una bella mujer negra se prostituye con un turista adinerado para poder subsistir de la miseria en que vive. Un argumento que evidentemente no justificó la revolución de Fidel, ya que hoy en día hay más mujeres prostituyéndose con turistas que antes.

La segunda historia gira en torno a un viejo cortador de caña de azúcar al que de repente el patrón le dice que ha vendido la plantación, la choza y su trabajo.

El desfile de las modelos en la terraza del hotel

La tercera es la más comunista. Un grupo de estudiantes e intelectuales procastristas hacen su labor de oposición a la dictadura de Batista. La policía irrumpe en una imprenta clandestina y encuentra un libro de Lenin; entonces golpea a uno de los subversivos para averiguar de quién es el ejemplar. Años después el régimen castrista hará lo mismo al censurar toda literatura contraria a su sistema político.

La cuarta está rodada en la Sierra Maestra. Trata de un campesino que sólo quiere usar sus manos para sembrar, no para matar, pero la tragedia sufrida en carne propia lo hace cambiar de idea.

Hay inolvidables escenas de gran proeza técnica, además de un espectáculo estético como el plano secuencia del concurso de belleza en lo alto de un hotel en La Habana con un lente gran angular. La cámara se desplaza entre las concursantes, sale fuera del edificio, baja dos pisos al club y circula entre los camareros hasta avanzar a la piscina y sumergirse con algunos bañistas. Otra gran escena es el travelling en el bar mientras el grupo musical Los Diablos cantan "Loco amor" con un toque de decadencia y elegancia que hace recordar *La dolce vita*.

Las protestas callejeras

En su momento la película no tuvo buena recepción: La Habana la criticó por mostrar el lado más estereotipado de los cubanos y Moscú la consideró ingenua o simple, poco revolucionaria. Tampoco pudo atravesar el muro de Berlín por la Guerra Fría, de manera que en 1992 era completamente desconocida. Después comenzó a proyectarse en ciertos festivales causando buena impresión, hasta que en 1994 Martin Scorsese la vio en privado y quedó maravillado, al igual que Francis Ford Coppola.

No dejen de ver este reciente hallazgo de una de las grandes películas de la historia del cine.

21. DESEO DE UNA MAÑANA DE VERANO
Inglaterra, Italia y EUA; (1966)

Título original: *Blow-Up*
Duración: 1 hora, 51 minutos
Dirección: Michelangelo Antonioni
Guión: Michelangelo Antonioni y Edward Bond (adaptación). Julio Cortázar (cuento)
Otros: Color (Metrocolor)
Género: Drama, misterio, suspenso
Reparto: Vanessa Redgrave (Jane), Sarah Miles (Patricia), David Hemmings (Thomas), John Castle (Bill), Jane Birkin (la rubia), Gillian Hills (la morena), Peter Bowles (Ron), Veruschka von Lehndorff (la modelo, ella misma).

Esta controversial película, la primera de Michelangelo Antonioni fuera de Italia, se inspiró en el relato corto *Las babas del diablo* del escritor argentino Julio Cortázar, publicado en el libro *Las armas secretas*, aunque realmente el relato y la película son completamente diferentes. Incluso aparece un cameo de Cortázar en una de las fotografías del film.

Sensual sesión fotográfica con la modelo Veruschka

Y digo controversial porque es el tipo de film que genera posiciones extremas. Hay quienes piensan que es una obra maestra y no pueden olvidar sus principales escenas, pero hay otros que se han indignado al verla y recomiendan que no perder el tiempo con ella. El comportamiento de los personajes coquetea con el absurdo, la mayor parte del film carece de diálogos, todo esto adornado con matices surrealistas. Hoy se considera una película de culto.

El título, que en inglés significa "explosión o estallar", también es utilizado en la jerga fotográfica con el sentido de "ampliación", y precisamente el nudo central de la trama reside en una serie de ampliaciones fotográficas que llevan al protagonista a descubrir un asesinato.

La historia se ubica en los años sesenta, en la ciudad de Londres, durante el verano cuando Thomas, un fotógrafo de modas, realiza unas tomas en un parque (Maryon Park) desde cierta distancia a una pareja desconocida que se abraza y retoza. La chica al darse cuenta de

que es fotografiada, va hacia el fotógrafo y le exige que le entregue el negativo. Ante el rechazo de Thomas, esta se presenta más tarde en su estudio para recuperar el rollo.

Thomas va al parque donde toma las fotografías que lo llevarán a descubrir un crimen

Hay un giro interesante del argumento que pasa de mostrar (enmarcado dentro de lo artístico) las banalidades de una época, de una cultura y una generación, a crear una historia de suspenso e intriga. Parece que las fotografías guardan un secreto. Thomas las va ampliando y cree haber registrado un intento de asesinato con su cámara, e incluso haber impedido que se cometiera. En la última ampliación logra ver una mano con un revólver entre los arbustos. En otra fotografía descubre un conglomerado de puntos que podría ser un cadáver. Corre al parque y efectivamente hay un cadáver. Pero a la mañana siguiente, después de la embriagarse en una fiesta, todo ha desaparecido: le han robado las fotos, el cadáver ya no está, y con ello la certeza de que algo ha pasado también desaparece.

Los elementos que utiliza el director son sencillos: el silencio, el ruido del viento en los árboles, un parque, un estudio fotográfico, la cámara, un partido de tenis, etc.

Fotografía de la pareja cuando la chica se da cuenta de que está siendo fotografiada

Como suele suceder con las películas de Antonioni, la historia no es completamente clara, sus films no cuentan una historia en el estricto sentido de la palabra sino más bien vemos a los personajes vivir sus historias y nosotros los espectadores los vemos vivirlas. ¿Realmente ha sido Thomas testigo de un asesinato? o simplemente vio lo que deseaba ver en ese momento de su vida en que necesitaba una motivación para continuar. Las fotografías realizadas por el protagonista son el hilo conductor de la historia, pero no es lo importante. Al final el espectador termina descubriendo muchas cosas, aunque lo que pensaba que iba a descubrir queda en duda.

22. TRENES RIGUROSAMENTE VIGILADOS
Checoslovaquia; (1966)

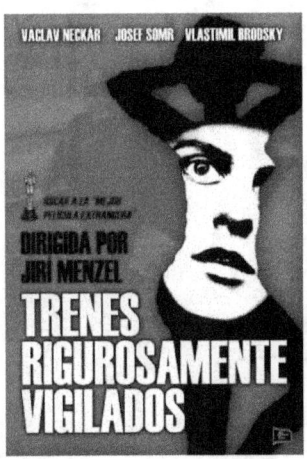

Título original: *Ostre sledované vlaky*
Duración: 1 hora, 33 minutos
Dirección: Jirí Menzel
Guión: Bohumil Hrabal y Jirí Menzel (adaptación), Bohumil Hrabal (novela)
Otros: B/N
Género: Comedia, drama, guerra
Reparto: Václav Neckár (Milos Hrma), Josef Somr (Hubicka), Vlastimil Brodský (Zednicek), Vladimír Valenta (Max), Alois Vachek (Novak), Ferdinand Kruta (el tio), Jitka Scoffin (Masa), Jitka Zelenohorská (Zdenka), Nada Urbánková (Victoria Freie), Libuse Havelková (esposa de Max), Kveta Fialová (la condesa), Pavla Marsálková (la madre), Milada Jezková (la madre de Zdenka).

La película es la ópera prima de Jirí Menzel y se basa en la corta (menos de 120 páginas) pero estupenda novela homónima de Bohumil Hrabal. Es una historia ambientada en Checoslovaquia durante la ocupación nazi a finales de la II Guerra Mundial, en una localidad imaginaria. Sin embargo, el film se aleja totalmente del conflicto bélico y se centra en otros aspectos como el despertar sexual y el tránsito a la madurez del protagonista, que sufre de eyaculación precoz (al menos eso afirma su psiquiatra).

Milos en su escritorio

Relata la vida de Milos, un joven tímido que comienza a trabajar como aprendiz de controlador ferroviario en la estación de su pueblo, ya que considera que es un trabajo que no requiere mucho esfuerzo; pues este lleva sobre sus hombros una genealogía de perdedores y desgraciados. Sus antepasados, incluyendo a su padre, abuelo, bisabuelo y tatarabuelo, fueron unos tramposos que utilizaron artimañas para vivir sin trabajar y se alejaron del modelo de hombre responsable.

Los compañeros de trabajo de Milos son: el hipócrita y demente jefe de la estación, el mujeriego Hubicka que solo piensa en sexo, y la bella telegrafista Zdenka.

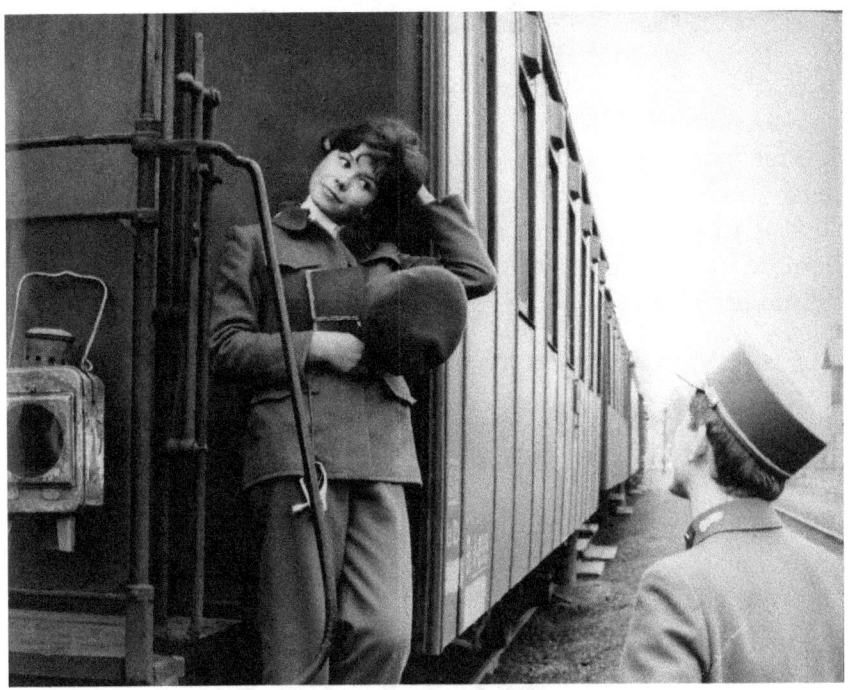

Milos conoce a Masa y se siente atraído por la chica

En un momento dado, el director de los ferrocarriles (un colaboracionista) les encarga la misión de proteger ciertos trenes estratégicos que necesita Hitler para avanzar con sus planes en Europa Central, trenes que debían ser rigurosamente vigilados. Milos ve aquí la oportunidad para vencer la maldición de los varones de su familia que nunca han sido verdaderos hombres.

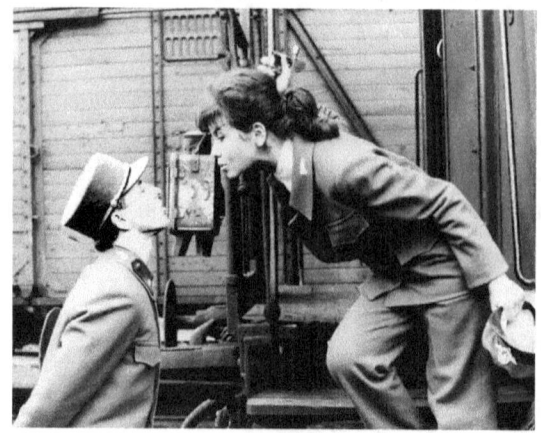

Milos intenta besar a su novia Masa

Sin embargo, hay un grave inconveniente que el protagonista debe vencer antes: satisfacer los deseos sexuales de su novia Masa, superar su problema de "eyaculación precoz" y responder como un hombre también en ese campo. Por cierto, el médico que lo trata es el mismo Jirí Menzel.

Milos y Hubicka recibiendo un tren

El final es sorprendente y pone en claro en qué estaban metidos los checoslovacos.

Zdenka disfruta mientras su compañero de trabajo le coloca sellos en las piernas

Trenes rigurosamente vigilados ganó el Oscar a la mejor película extranjera. Es un film realizado con pocos recursos y buenos actores que cuenta una historia interesante, una crítica a la situación política de la ocupación alemana en Checoslovaquia, pero además resulta divertido, erótico y tremendamente sensual; razón por la cual sufrió la censura del régimen comunista.

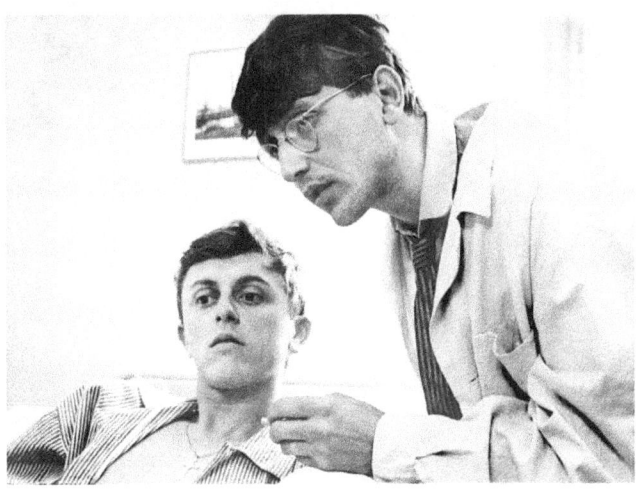

Milos consulta con un médico su problema de eyaculación precoz

Esta película es uno de los más finos ejemplos del cine tras la cortina de hierro.

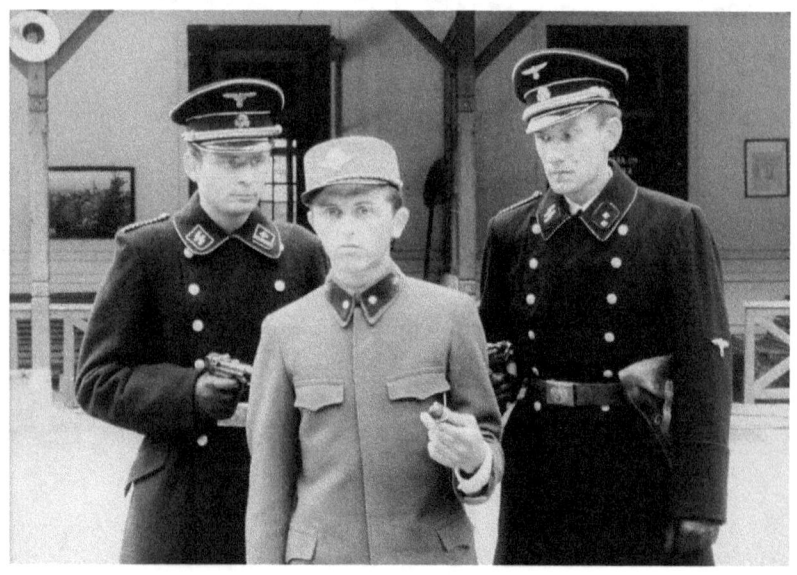

Milos es detenido por los alemanes

23. UN HOMBRE Y UNA MUJER
Francia; (1966)

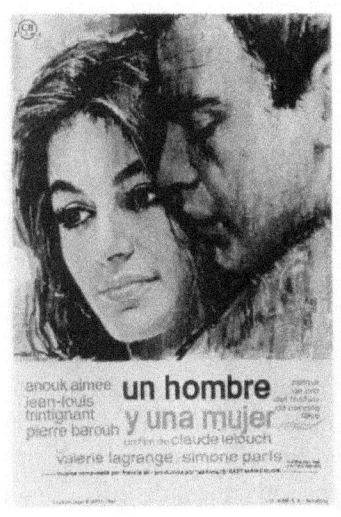

Título original: *Un homme et une femme*
Duración: 1 hora, 42 minutos
Dirección: Claude Lelouch
Guión: Claude Lelouch y Pierre Uytterhoeven
Otros: B/N / Eastmancolor
Género: Drama, romance
Reparto: Anouk Aimée (Anne Gauthier), Jean-Louis Trintignant (Jean-Louis Duroc), Pierre Barouh (Pierre Gautier), Valérie Lagrange (Valerie Duroc), Antoine Sire (Antoine Duroc), Souad Amidou (Françoise Gauthier), Henri Chemin (Jean-Louis' Codriver), Yane Barry (la señora de Jean-Louis), Paul Le Person (el hombre del garaje).

Un hombre y una mujer es un bellísimo drama romántico que mereció el Oscar a la mejor película extranjera y al mejor guión original.

Una mujer (Anouk Aimée) pasea por la playa con su pequeña hija y le explica el cuento de la caperucita roja. Un hombre (Jean-Louis Trintignant) juega con un niño a pasajero y chofer; conduce el deportivo a la playa y corre a toda velocidad por la arena.

Jean-Louis es viudo, su esposa se suicidó después de que él casi muere en un accidente de autos de carrera

Ella es una viuda que trabaja como secretaria en la industria del cine; su marido era un "especialista en escenas peligrosas" y murió en un accidente en el estudio cinematográfico.

Él es piloto de fórmula 1 y su esposa se suicidó después de que él casi muriera en un accidente durante las 24 horas de Le Mans.

Anne es una viuda que perdió a su marido en un accidente laboral

Ambos se conocen en la escuela donde estudian sus hijos en las afueras de París. Él la lleva de la escuela a su casa porque ella había perdido el último tren y durante ese viaje surge una atracción mutua.

La relación florece a pesar del sentimiento de culpa de ella por la pérdida de su marido. Anne y Jean-Louis Duroc no empiezan de cero, ambos tienen hijos y un pasado doloroso que encierra la muerte de sus respectivas parejas.

La noche en que Jean-Louis y Anne se conocieron

Lelouch explora técnicas visuales y narrativa para contar la historia de un modo diferente con una extraordinaria estética y a su vez una propuesta absolutamente sencilla. La fotografía combina blanco y negro, y el color, lo que crea un marco entre el pasado (sus anteriores vidas de casados) y el presente (la relación que comienza a surgir entre ellos).

La atracción mutua se manifiesta

Muchas escenas carecen de diálogos, tan sólo la música o el silencio, las miradas, los gestos, son los elementos que van contando la historia de una manera eminentemente cinematográfica.

A pesar de las dudas de Anne, van intimando cada vez más

La banda sonora de *Un hombre y una mujer* es inolvidable. El tema musical del mismo nombre fue creado por Francis Lai (música) y Pierre Barouch (lírica) y lo ejecutan Nicole Croisille y Pierre Barouch.

La escena final impactó mucho en su tiempo, un trávelin circular cuando los amantes se reencuentran en la estación de trenes, aunque 60 años después ya estamos acostumbrados a realizaciones de este tipo.

La película fue un éxito de taquilla en todo el mundo y se convirtió en la película romántica francesa de más éxito en los años 60. Quizás no sea una "obra maestra", pero es una película que no ha pasado desapercibida.

24. PLAN DIABÓLICO
EUA; (1966)

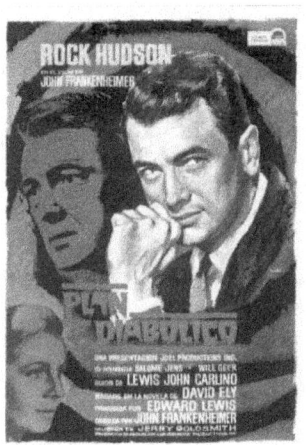

Título original: *Seconds*
Duración: 1 hora, 46 minutos
Dirección: John Frankenheimer
Guión: Lewis John Carlino, basada en la novela homónima de David Ely
Otros: B/N
Género: Drama, terror, misterio
Reparto: Rock Hudson (Antiochus Wilson), John Randolph (Arthur Hamilton), Frank Campanella (el hombre en la estación), Frances Reid (Emily Hamilton), Barbara Werle (secretaria), Edgar Stehli (empleado de lavandería), De Young (enfermera), Murray Hamilton (Charlie), Jeff Corey (Mr. Ruby), Karl Swenson (Dr. Morris), Will Geer (el viejo), Robert Brubaker (Mayberry), Salome Jens (Nora Marcus), Wesley Addy (John).

Aquí tenemos el más puro terror psicológico. Un hombre de aproximadamente 50 años camina por una estación y es seguido por otro. Justo en el momento que está abordando el tren, el extraño le entrega un papel con una dirección.

Antiochus Wilson al salir de la operación

El hombre llega a su casa sin todavía entender el mensaje del papel, vemos su aburrida vida cotidiana: es un ejecutivo exitoso, casado, con hijos… frustrado.

Antiochus observa su nuevo rostro

Desde hace varios días recibe llamadas telefónicas de su amigo fallecido Charlie, quien le asegura que sigue vivo, mucho mejor que antes, y que él puede tener la misma oportunidad si se dirige a la dirección que le entregaron.

Al visitar el sitio, se encuentra con una corporación secreta que lo ha elegido como cliente y le ofrece una segunda oportunidad en la vida: la de simular su muerte y renacer con un aspecto y personalidad diferentes para poder realizar sus sueños de juventud.

La fiesta del vino

Así comienza esta interesante película que nos lleva a lo largo de la extraña experiencia que inicia Antiochus Wilson, convertido gracias a la cirugía estética en un joven pintor, que era su sueño de juventud, en su nueva vida. Al principio todo parece fabuloso: mujeres, fiestas, alcohol, bacanales, pero parece que esta no es tampoco la vida que él desea, hasta que llegamos a un final inesperado y sorprendente.

El film recrea, o mejor dicho, documenta el estilo de vida de los años 60, la influencia del movimiento hippie, la psicodelia, la liberación sexual, etc.

Es una claustrofóbica pesadilla, una visión pesimista y distópica del progreso, una sociedad que está perdiendo las referencias. Nos muestra un futuro frío e incompleto.

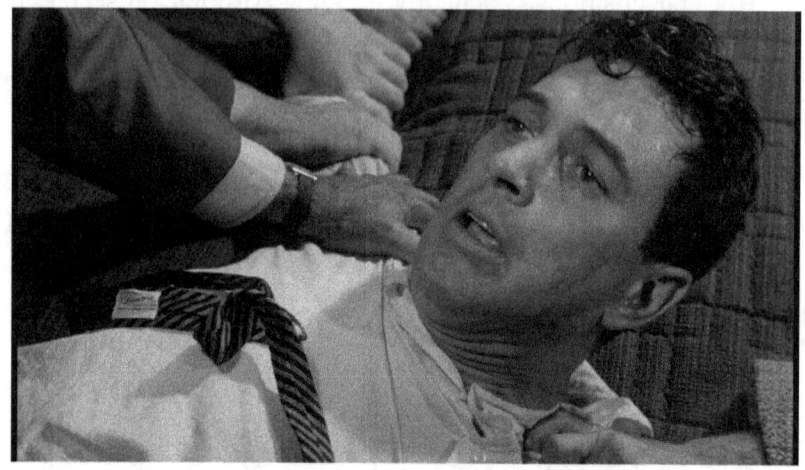

Antiochus es llevado de nuevo a la sala de operaciones; esta vez para no volver

Esta probablemente sea la mejor actuación que realizó Rock Hudson en su carrera artística, alejada de los papeles de galán en que solía estar encasillado. También hay que reconocer el trabajo de John Randolf como el agobiado Arthur Hamilton, antes de transformarse en Antiochus Wilson. La música de Jerry Goldsmith es como siempre excelente. Igualmente, los breves pero significativos papeles de Will Geer y Jeff Corey.

Aunque en la primera parte del film la historia está mejor contada, luego hacia la mitad hay escenas un poco largas innecesariamente, como la de la bacanal en honor al dios Pan; pero aun así es un film brillante.

25. EL GRADUADO
EUA; (1967)

Título original: *The Graduate*
Duración: 1 hora, 46 minutos
Dirección: Mike Nichols
Guión: Calder Willingham y Buck Henry (adaptación); Charles Webb (novela)
Otros: Technicolor
Género: Comedia, drama, romance
Reparto: Anne Bancroft (Sra. Robinson), Dustin Hoffman (Benjamin Braddock), Katharine Ross (Elaine Robinson), William Daniels (Sr. Braddock), Murray Hamilton (Sr. Robinson), Elizabeth Wilson (Sra. Braddock), Buck Henry (Camarero), Brian Avery (Carl Smith), Walter Brooke (Sr. McGuire), Norman Fell (Sr. McCleery).

—Ben.
—Señor McCleery.
—Ben.
—Señor McCleery.
—Atiende un minuto, quiero hablar contigo. Sólo quiero decirte una palabra, tan solo una palabra.
—Sí señor.
—¿Estás listo?
—Sí señor, estoy listo.
—"Plásticos".
—…¿Qué quiere decir exactamente?
—Los plásticos tienen un gran porvenir… ¿Lo pensarás?
—Sí señor, lo pensaré.

Este simple dialogo que raya en lo absurdo ocurrió en la fiesta en honor a Benjamin Braddock el día que regresó a casa al terminar los estudios universitarios.

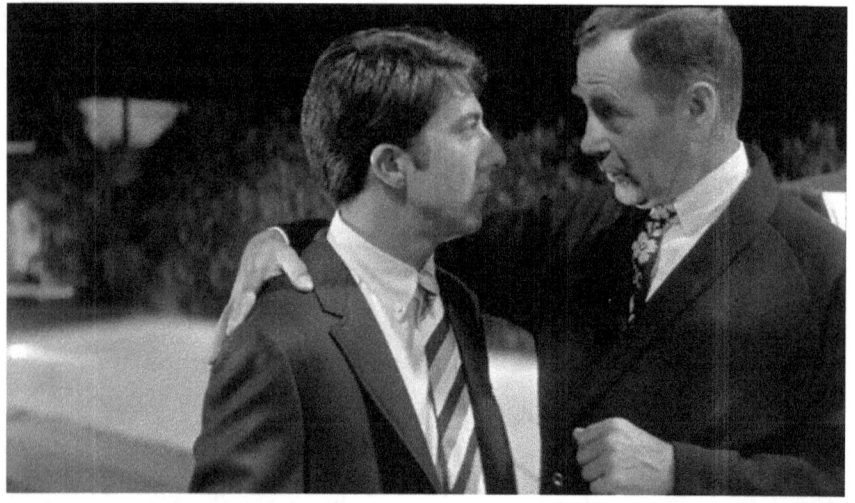

Benjamin recibe el consejo del Señor McCleery.

Todos los invitados eran amigos de sus padres y Ben se sentía literalmente como "cucaracha en baile de gallina", para utilizar una expresión popular.

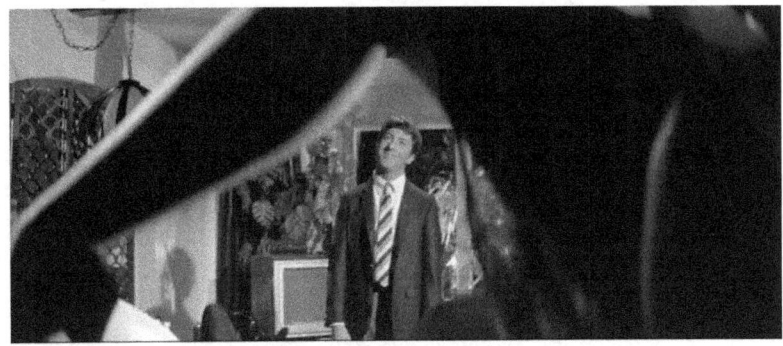

Benjamin seducido por la Sra. Robinson

Benjamin (Ben), con 21 años, acaba de graduarse de una universidad que no conocemos el nombre del nordeste de Estados Unidos y vuelve a casa a pasar unas vacaciones. El matrimonio Robinson, amigos de sus padres desde hace muchos años, se interesa por él. El marido aspira que Ben, a quien ve como un buen partido, salga con su hija Elaine, mientras que su esposa, la señora Robinson, desea tener una aventura sexual con él y lo convierte en su amante.

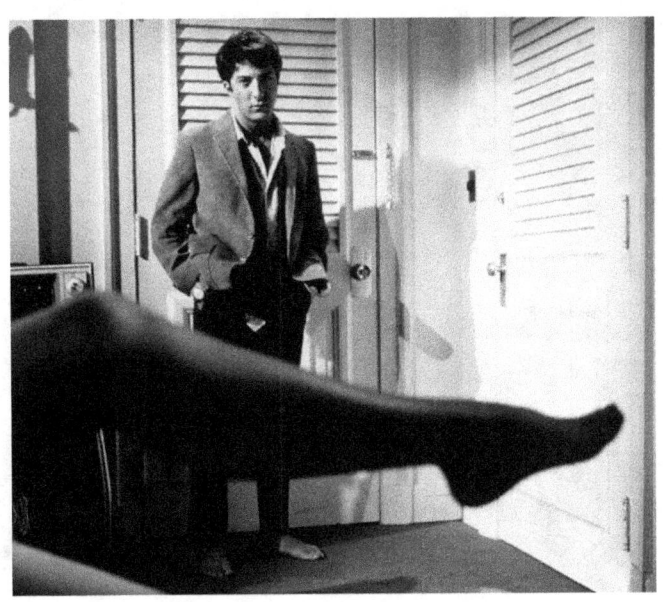

El primer encuentro en la habitación de un hotel

Benjamin se enamora de Elaine, la hija de la Sra. Robinson

Después de encontrarse varias veces con la señora Robinson y aprender del arte amatorio, ella le prohíbe ver a su hija. Pero Benjamin se enamora de Elaine. Es todo un problema, pues es la hija de su amante. Cuando todo sale a la luz, Benjamin se encuentra solo y abandonado por todos. Aun así, lucha para ver a Elaine y expresarle sus sentimientos.

La Sra. Robinson le exige a Benjamin que deje de ver a su hija

El film tiene varios momentos míticos: Ben lanzándose a la piscina vestido de buzo; las escenas de la Sra. Robinson seduciendo al joven Ben y este resistiéndose son inmejorables.

Benjamin llega a la iglesia (en el ventanal superior) para intentar interrumpir la boda de Elaine

El Graduado fue la película más taquillera en 1968; arriesgada y vanguardista en su época, aunque ahora pudiera parecer comercial, se convirtió rápidamente en un ícono para los jóvenes. Mostraba temas para entonces "políticamente incorrectos", como el divorcio, el adulterio, el alcoholismo... situaciones que hoy en el siglo XXI vemos desde una óptica diferente.

Elaine se percata de la presencia de Benjamin

Dustin Hoffman actúa fantástico, logra transmitir todas esas inseguridades del adolescente guardando la compostura. Anne Bancroft, es excepcional como la mujer madura seductora, hasta el punto que se convirtió en un símbolo sexual con el que soñaban los jóvenes.

Benjamin logra impedir que la boda se realice y huye con Elaine

La banda sonora de esta película está conformada por canciones del dúo Simon and Garfunkel, que fueron compuestas por Paul Simon. La mayoría de las canciones ya habían sido publicadas anteriormente, menos el éxito *Mrs. Robinson* que fue escrito para la película.

Finalmente la pareja logra huir

Esta dramática comedia e historia romántica es sin duda uno de los grandes clásicos del cine de los años 60.

26. LA HORA 25
Francia, Italia, Yugoslavia; (1967)

Título original: *La vingt-cinquième heure*
Duración: 2 horas, 10 minutos
Dirección: Henri Verneuil
Guión: François Boyer, C. Virgil Gheorghiu (novela)
Otros: Color (Metrocolor)
Género: Drama, guerra
Reparto: Anthony Quinn (Johann Moritz), Virna Lisi (Suzana Moritz), Grégoire Aslan (Dobresco) y Michael Redgrave (abogado defensor), Marcel Dalio (Strul), Jan Werich (Sgto. Constantin), Harold Goldblatt (Isaac Nagy), Alexander Knox (D. A.), Liam Redmond (el padre Kiroga).

He aquí una mirada a la II Guerra Mundial desde el punto de vista de un hombre común, un campesino iletrado que no entiende de política ni de la guerras, pero que como muchos padece los horrores del conflicto.

La familia Moritz antes de comenzar la guerra

La acción se inicia en un pequeño pueblo del Reino de Rumania en marzo de 1939, justo antes de la Guerra. Johann Moritz, un ingenuo y bien intencionado campesino se ha casado con Suzana, una bella muchacha del lugar, tienen dos niños y llevan una apacible vida matrimonial. Pero las cosas se ven alteradas cuando el sargento Dobresco, jefe de la policía local, comienza a acosar a Suzana. Con la finalidad de librarse de Johann, Dobresco lo acusa falsamente de judío y lo envía a un campo de trabajos forzados junto a miles de hebreos para la construcción de un canal. Luego de múltiples intentos inútiles de explicar su situación de que él no es judío, logra evadirse para intentar reunirse con su mujer, pero una serie de circunstancias lo llevan a ser considerado por los alemanes como el modelo del perfecto ario, lo cual le acarreará problemas con los aliados al finalizar la Guerra.

La escena final en que se reúne la familia en la estación del tren después de once años de separación, donde lo espera su esposa con sus dos hijos ya grandes, que no reconocen al padre, y con un niño

pequeño a su lado tomado de la mano, producto de una violación

Suzana rechaza las galanterías del jefe de la policía

colectiva cometida por las tropas rusas, es simplemente desgarradora. Y cuando un fotógrafo de la prensa casi lo obliga a posar, a abrazar a su mujer, a cargar en sus brazos al niño ruso y a sonreír mostrando la felicidad del reencuentro, Johann acostumbrado todos estos años a obedecer sin oponerse, hace una grotesca mueca que más que sonrisa parece llanto y los ojos se le llenan de lágrimas.

Suzana intenta en vano demostrar que Johann no es judío

Como una curiosidad, en esta escena pueden ver un afiche de la época, pegado en las paredes de la estación, que invita a emigrar a Venezuela.

Carlo Ponti decidió llevar al cine la novela de Gheorgiou a lo grande. Logró montar una coproducción multinacional en la que se

involucraron estudios de Francia, Italia y Yugoslavia, por lo que el

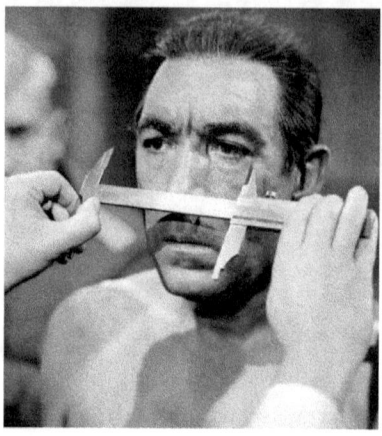

Johann es seleccionado como prototipo de la raza germánica

film pudo contar con una riqueza de medios inusuales en las producciones europeas. Esto contribuyó a que *La hora 25* se convirtiera en una película de factura formal hollywoodense pero con el espíritu europeo. El film se apoya en la colosal actuación del actor mexicano Anthony Quinn, que realiza uno de los mejores papeles de su carrera.

Johann como soldado alemán

La hora 25 es una joya cinematográfica subvalorada y poco conocida, aunque últimamente ha venido aumentando las puntuaciones en las diferentes clasificaciones mundiales.

27. EL SILENCIO DE UN HOMBRE
Francia, Italia; (1967)

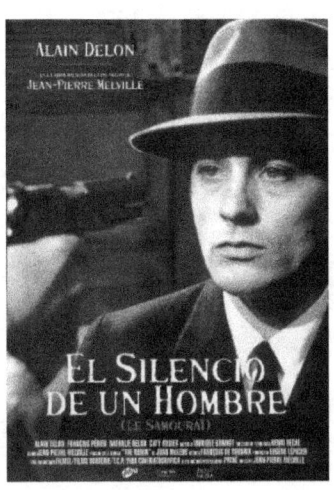

Título original: *Le samouraï*
Duración: 1 hora, 45 minutos
Dirección: Jean-Pierre Melville
Guión: Jean-Pierre Melville, Georges Pellegrin
Otros: Color (Eastmancolor)
Género: Crimen, drama, misterio
Reparto: Alain Delon (Jef Costello), François Périer (el comisario), Nathalie Delon (Jane Lagrange), Cathy Rosier (la pianista), Michel Boisrond (Wiener), Robert Favart (el barman), Jean-Pierre Posier (Olivier Rey), Catherine Jourdan (la joven del vestuario), Roger Fradet (primer inspector), Carlo Nell (segundo inspector), Robert Rondo (tercer inspector).

A pesar de ser de bajo presupuesto y pocos recursos cinematográficos: una gabardina y un sombrero, una pistola, un policía, el protagonista, la chica del protagonista, el malo y la chica del malo; es una de las mejores películas del cine negro francés.

La acción dramática se desarrolla en París a lo largo de un día y medio (desde el sábado 4 de abril a las 18 horas hasta el domingo 5 de abril a las 22 horas, de 1967). Es la historia de Jeff Costello, un asesino a sueldo, hermético y frío, un perfeccionista que siempre planea cuidadosamente sus asesinatos. Su vida está regida por la vieja escuela donde funciona el código del honor y el silencio. Es un hombre de pocas palabras, casi no habla con nadie.

Jef Costello, un solitario asesino a sueldo

El film se inicia en la habitación de un edificio de apartamentos mal conservado en un barrio pobre de París. Por cierto, la habitación parece un rostro: las dos ventanas verticales son los ojos, los reflejos de estas dibujan las cejas en el techo, la jaula es la nariz y la mesita, la boca. En la calle circulan muy pocos coches y personas. En la habitación, totalmente en la penumbra, un hombre acostado en la cama y fumando un cigarrillo espera una hora determinada, con la sola compañía de un canario en su jaula.

Este hombre al que nunca han atrapado y del que no tenemos información sobre su pasado, detalle que fortalece esa aura mítica que lo acompaña, liquida una noche al dueño de un club nocturno, pero

varios testigos conocen de esta acción. Sus esfuerzos por construir una coartada fallan y poco a poco es acorralado, tanto por la policía como por los clientes que le han traicionado.

Jeff se prepara para realizar uno de sus "trabajos"

La historia se narra de manera minuciosa, prestándole atención a los detalles, sin elipsis. Este hecho se hace particularmente patente en la larga escena de la persecución de Jeff en el metro, tantas veces imitada en películas posteriores.

Cathy, la cantante de club nocturno fue una de las testigos

A diferencia del cine negro usual donde abunda la información y el espectador tiene que estar atento para captarla toda, aquí apenas hay información. Y toda la que hay es sustancial, sin desperdicio.

Esta escena fue luego aprovechada por Bryan Singer en su film *Sospechosos habituales* (1995)

La influencia de *El silencio de un hombre* ha sido notoria en el cine y sobre todo en el cine contemporáneo. Por ejemplo, la escena de los hombres para reconocimiento de *Sospechosos habituales* (1995), de Bryan Singer, es una copia al carbón de la de *El silencio de un hombre*. Pero no sólo esa película, Quentin Tarantino o John Woo siempre se han sentido muy vinculados al estilo de Melville. Podemos ver su esencia en films como *El asesino* (1989), de Jon Woo, *León, el profesional* (1994), de Luc Besson, *Ghost Dog, el camino del samurái* (1999), de Jim Jarmusch, y *Drive* (2011), de Nicolas Winding Refn.

Es un clásico memorable indispensable en el bagaje de todo cinéfilo.

28. MEMORIAS DEL SUBDESARROLLO
Cuba; (1968)

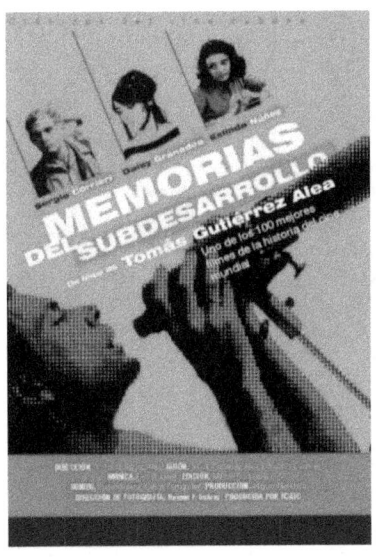

Título original: *Memorias del subdesarrollo*
Duración: 1 hora, 37 minutos
Dirección: Tomás Gutiérrez Alea
Guion: Tomás Gutiérrez Alea y Edmundo Desnoes (novela Memorias inconsolables)
Género: Drama
Otros: B/N
Reparto: Sergio Corrieri (Sergio Carmona Mendoyo), Daisy Granados (Elena), Eslinda Núñez (Noemi), Omar Valdés (Pablo), René de la Cruz (hermana de Elena).

Es un film poco convencional que coquetea entre el documental, la ficción, el arte y el ensayo. Una visión peculiar de la revolución cubana, narrada desde la óptica de un burgués. La historia abarca un periodo de dos años y gira en torno a Sergio, un rico ex comerciante que aspira a ser escritor. Comienza con la masiva partida de exiliados al extranjero en 1961 y termina con la imagen inquietante de vehículos de combate que pasan ordenadamente por el malecón de La Habana durante la "crisis de los misiles" con Estados Unidos, en octubre de 1962.

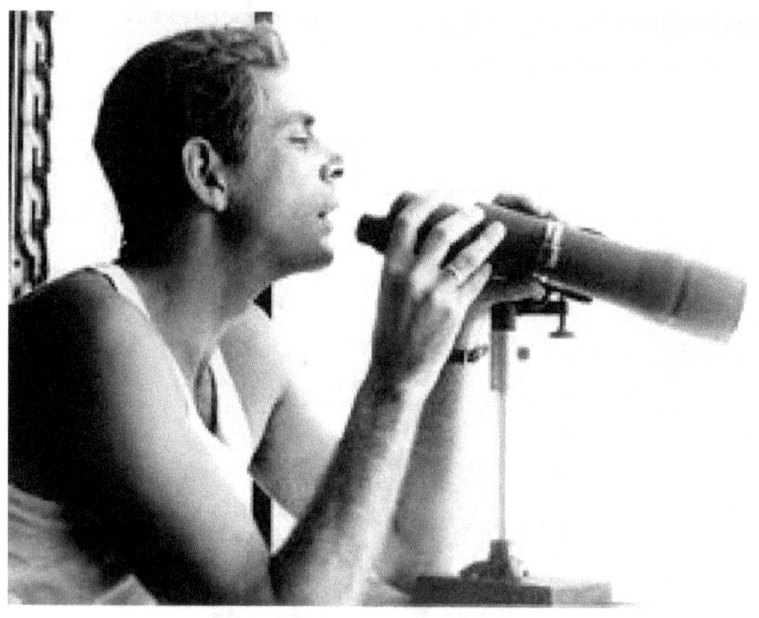

Sergio observa la ciudad desde el balcón de su apartamento

Pero la acción de la película no se limita al periodo de tiempo comprendido entre estas dos fechas, sino que recorre toda una serie de momentos y situaciones sin respetar la cronología lineal. Los saltos de un tema a otro pueden parecer caprichosos, pero realmente mantienen coherencia con el espíritu que subyace a lo largo de la película.

La historia va siendo narrada en base a monólogos interiores del protagonista que versan desde lo más mundano, como una pintura de labios, hasta lo más profundo, como la disertación del marxismo, a través de las actividades de Sergio y sus relaciones con amigos,

conocidos y amantes. De esa manera afloran las diversas contradicciones que atraviesa la isla durante ese periodo revolucionario.

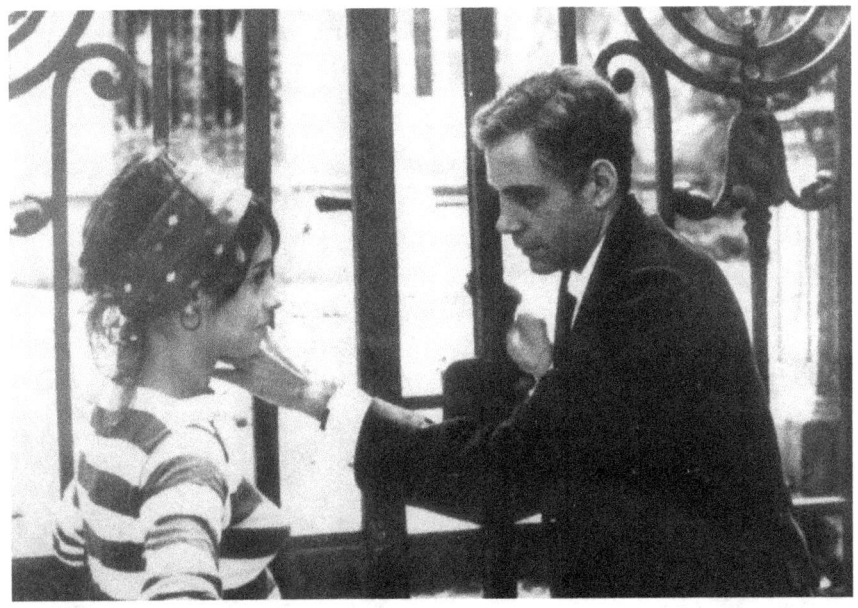

Sergio conoce a Elena, una joven que quiere ser actriz

Una de las historias atractivas de esta película es la relación entre Sergio, un hombre maduro, y Elena, una adolescente que a pesar de su aparente debilidad, cuando ve la posibilidad de que un hombre le proporcione mejoras económicas, comodidades y elevarla de posición social, sabe usar el poder de su belleza para seducirlo y conquistarlo aunque él crea que es quien la está conquistando. En una secuencia donde ambos visitan la casa de Ernest Hemingway en Cuba, Sergio revisa un libro de la biblioteca del famoso escritor estadounidense y es precisamente *Lolita*, la novela del escritor Vladimir Nabokov (1955), con lo cual se establece una similitud entre los amantes de la novela y los de la película.

A mitad del film hay una interesante mesa redonda abierta al público donde tratan de literatura y subdesarrollo con cuatro intelectuales conocidos en la vida real: Rene Depestre (Haití), Gianni Toti (Italia), David Viñas (Argentina) y Edmundo Desnoes (Cuba), este último es nada menos que el guionista de la película y autor del

libro *Memorias inconsolables*. En el público se encuentra Sergio, precisamente el personaje de ficción de la novela de Desnoes (su álter ego) y este le recrimina con el pensamiento: "Y tú qué haces ahí arriba con ese tabaco? Debes sentirte muy importante, porque aquí no hay mucha competencia. Fuera de Cuba no serías nadie. Aquí en cambio ya estás situado. Quién te ha visto y quién te ve, Edmundo Desnoes".

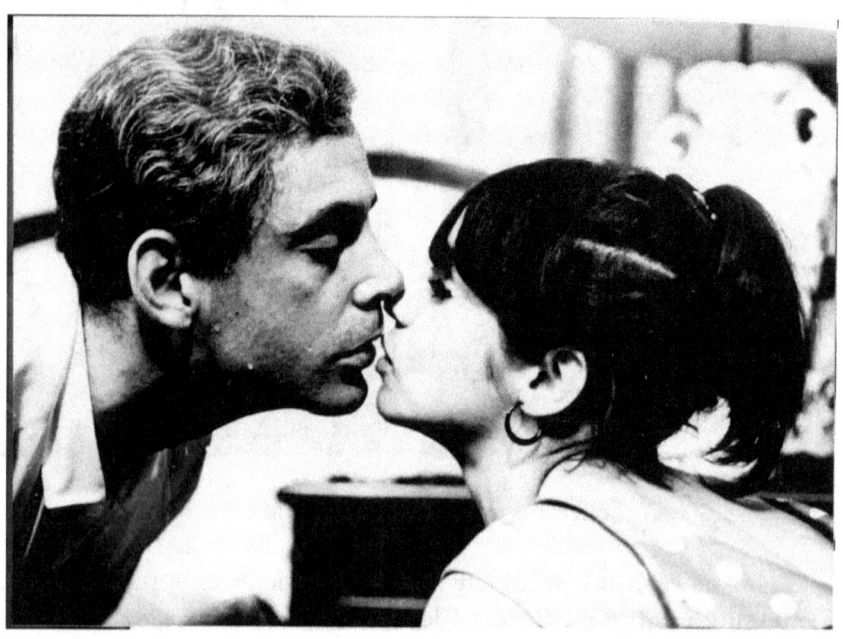

Sergio y Elena inician una relación amorosa que luego les traerá problemas

A pesar de ser una película producida por el instituto cubano cinematográfico (ICAIC), institución fundada en 1959 para apoyar la revolución castrista, no puede decirse que esta película sea una obra propagandística, sino más bien una visión objetiva de la sociedad cubana en los primeros años de la revolución.

Memorias del subdesarrollo emplea una temática compleja y vigente en Latinoamérica: el subdesarrollo; pero no sólo en términos económicos, sino de ideas, de cultura, de pensamiento. Así logra con éxito ilustrar las incoherencias que aún persisten y que sustentan el subdesarrollo.

29. EL BEBÉ DE ROSEMARY
EUA; (1968)

Título original: *Rosemary's Baby*
Duración: 2 horas, 16 minutos
Dirección: Roman Polanski
Guion: Ira Levin (novela) y Roman Polanski
Otros: Color (Tecnicolor)
Género: Drama, terror, misterio
Reparto: Mia Farrow (Rosemary Woodhouse), John Cassavetes (Guy Woodhouse), Ruth Gordon (Minnie Castevet), Sidney Blackmer (Roman Castevet), Maurice Evans (Hutch), Ralph Bellamy (Dr. Sapirstein), Victoria Vetri (Terry), Patsy Kelly (Laura-Louise), Elisha Cook Jr. (Sr. Nicklas), Emmaline Henry (Elise Dunstan), Charles Grodin (Dr. Hill).

La pareja de recién casados Rosemary y John Woodhouse encuentran un apartamento en Nueva York ubicado justo al frente de Parque Central, donde piensan vivir. Hutch, un viejo amigo de los jóvenes les comenta que en ese viejo y sombrío edificio pesa una maldición. Allí vivieron antiguamente extrañas personas como las hermanas Trent, especializadas en cocinar y comer niños pequeños, o el satanista Adrian Marcato, que realizaba rituales diabólicos. Pero ¿quién cree en brujas y el diablo en la Nueva York del siglo XX?

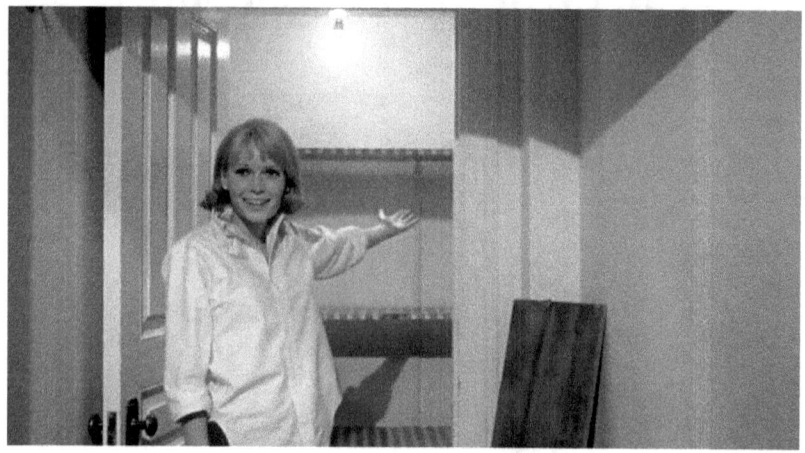

Recién mudados, Rosemary comienza a remodelar el apartamento

Sin embargo, al poco tiempo de mudados al edificio se produce una primera muerte: una joven que vivía con los vecinos y a la que Rosemary acababa de conocer, se suicida.

La película se rodó en el emblemático edificio Dakota (en los exteriores) ubicado en la calle 72 con Central Park West. Doce años después, un conocido personaje de la vida real, que tiene el mismo nombre del protagonista; John, me refiero a John Lennon, sería asesinado de cinco disparos a las puertas de ese edificio, que era su residencia.

Una vez instalada la pareja, se hacen amigos de Minnie y Roman Castevet, unos vecinos que los colman de atenciones (justo donde vivía la joven que supuestamente se suicidó). La pareja está feliz y el trabajo de John es prometedor. Ante la perspectiva de un buen futuro, los Woodhouse deciden tener un hijo y planean la fecha ideal

para que ella quede embarazada. Esa noche, Rosemary tiene un sueño horripilante y extraño, en el que ella se encuentra en la habitación, rodeada por los inquilinos del edificio, incluyendo a los Castevet, todos desnudos diciendo extrañas palabras, y Satanás la está violando brutalmente y lastimándola. Rosemary empieza a gritar que no es un sueño, pero se desmaya mientras la criatura continúa su acto de violación. Cuando al día siguiente Rosemary despierta, Guy se disculpa por haberle "hecho el amor" mientras estaba inconsciente. Ella queda embarazada, pero lo único que recuerda es haber hecho el amor con una extraña criatura diabólica que le ha dejado el cuerpo lleno de marcas. Con el paso del tiempo, Rosemary comienza a sospechar que su embarazo no es normal y desconfía de su esposo a quien nota cada vez más alejado.

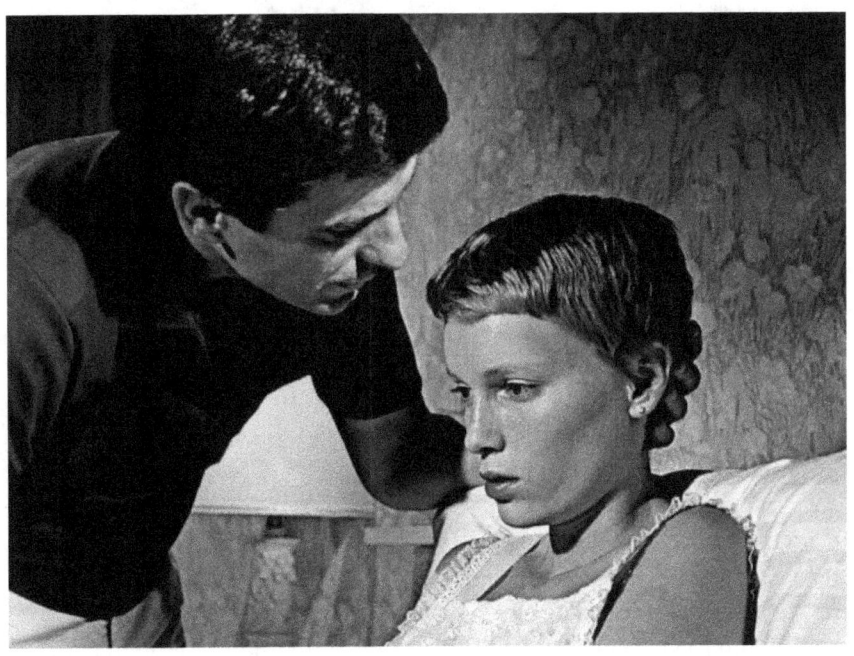

John intenta calmar a su esposa después del terrible sueño

La historia que se desarrolla va generando inquietantes interrogantes: ¿por qué Rosemary tiene graves molestias al principio del embarazo? ¿Qué hay detrás de tantas atenciones por parte de los Castevet y sus amigos? ¿Por qué de repente la carrera de Guy pareciera despegar tan rápido? Eventualmente, Rosemary descubre

que sus vecinos son adoradores de Satanás y que en sus rituales de magia negra se utiliza sangre de bebé. ¿Será que Guy ha pactado con ellos? ¿Les ofreció el bebé? O acaso todo sea producto de su imaginación... ¿Está perturbada? O será todo una conspiración en torno a algo aún mucho peor...

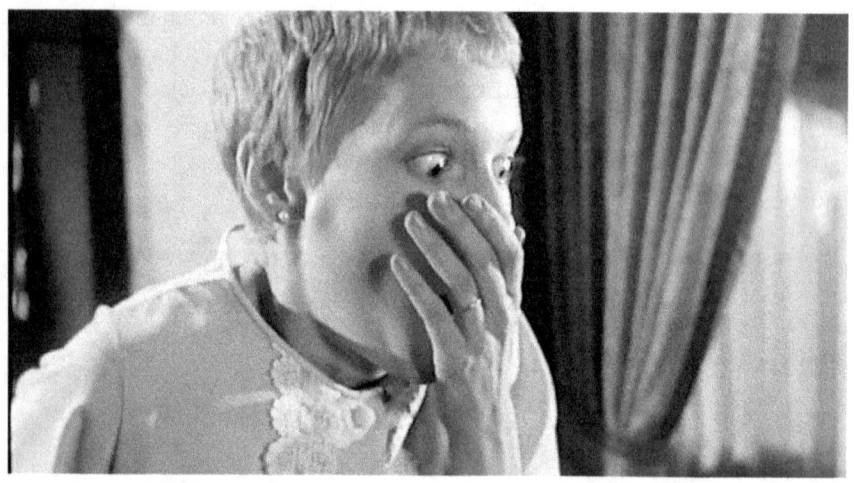

Momento en que Rosemary ve por vez primera a su hijo

Polanski deja a propósito abierto si los sucesos del film realmente ocurren o si son producto de una manía enfermiza y persecutoria de la protagonista: ¡están pasando de verdad o son una pesadilla!

La trama está muy bien elaborada, en medio de un ambiente claustrofóbico y de pesadilla. Polanski supo cómo llevar la intriga hacia un clímax espeluznante sin necesidad de estridencias, ni sangre, ni escenas espectaculares, y además acompañada de una extraordinaria actuación de Mia Farrow. Igualmente, la actuación de casi todos los actores es espléndida.

Si hay algo que criticarle es el desafortunado título que le pusieron en España: *La semilla del diablo*, (eso no es culpa de Polanski) que pretende adelantar los hechos, pero que aún se queda corto con el final, que no voy a revelar. Una joya del cine de terror y misterio.

30. 2001: UNA ODISEA DEL ESPACIO
Inglaterra, EUA; (1968)

Título original: *2001: A Space Odyssey*
Duración: 2 horas, 40 minutos
Dirección: Stanley Kubrick
Guión: Stanley Kubrick y Arthur C. Clarke
Otros: Color (Technicolor)
Género: Aventura, misterio, ciencia ficción
Reparto: Keir Dullea (Dave), Gary Lockwood (Frank), William Sylvester (Dr. Heywood R. Floyd), Leonard Rossiter (Dr. Andrei Smyslov), Margaret Tyzack (Elena), Robert Beatty (Dr. Ralph Halvorsen), Sean Sullivan (Dr. Bill Michaels), Douglas Rain (voz de Hal), Frank Miller (voz del controlador de la misión), Bill Weston (Astronauta), Edwina Carroll (aeromoza)

Esta película se estrenó un año antes de que el hombre pisara la Luna, lo cual ocurrió el 20 de julio de 1969. Tiene una credibilidad y autenticidad como pocas veces se ha visto en el género de ciencia ficción.

Los simios descubren el uso de los huesos como herramientas

Es un profundo trabajo de imaginación, es más una experiencia auditiva que narrativa. Durante los primeros 180 segundos la pantalla está en negro y una espeluznante música electrónica nos prepara para el inicio. Sólo después de haber transcurrido aproximadamente un tercio de la película se escucha la primera palabra. De hecho, toda la cinta contiene solamente 41 minutos de diálogo a pesar de que tiene una duración total de 140 minutos.

La estación espacial

El film aunque abarca gran diversidad de temas, toca

fundamentalmente la evolución de la vida, la conciencia y el contacto con civilizaciones extraterrestres. Se basa en el relato breve *El centinela*, de Arthur Clarke (1917-2008), escrito para un concurso de la BBC y publicado en 1951.

Observen la similitud de las siguientes imágenes de dos películas diferentes:

Imagen de 2001, Una odisea del espacio. El astronauta dentro de su casco espacial

Imagen de El beso del asesino (1955), segundo largometraje de Kubrick. El protagonista observa una pecera

La película comprende cuatro actos:

Primer Acto: El amanecer del hombre. Se inicia con un grupo de primates en una sabana semidesértica que busca alimento vegetal y ocasionalmente carroña de animales muertos. Descubren un monolito negro y lo inspeccionan. El monolito es de origen extraterrestre y es una especie de "centinela" que alerta a alguien sobre el avance de estos primitivos seres inteligentes. El primer acto va acompañado por la composición musical *Así hablaba Zaratustra*, de Richard Strauss.

Interior de la estación espacial. Observen el aviso de la cadena de hoteles Hilton a la izquierda, para darle realismo al film

Segundo Acto: TMA-1. (Anomalía Magnética de Tycho n° 1). En 1999, el Dr. Floyd viaja de la Tierra a la Luna haciendo escala en una enorme estación espacial aún en construcción. La maniobra de aproximación es espectacular acompañada con la música de *El Danubio Azul*, de Strauss. El acceso a la estación se realiza por el centro mientras que la vida dentro de ella se hace en los anillos exteriores que gracias a la rotación produce una fuerza centrífuga que emula la gravedad terrestre.

El objetivo del viaje es que se encargue de la investigación del insólito descubrimiento de un monolito negro que se encuentra enterrado en el cráter Tycho, fabricado por una civilización extraterrestre avanzada. Es la primera prueba de la existencia de vida extraterrestre, por lo que debe mantenerse el secreto.

El Dr. Floyd junto con un grupo de investigadores van hasta el monolito llamado TMA-1 para examinarlo y se maravillan de ver y tocar algo tan perfecto. En ese momento está amaneciendo en esa

parte de la luna y al recibir el primer rayo de luz solar desde que fue enterrado, el monolito emite una potente señal que deja aturdidos a los presentes.

Tercer Acto: Misión Júpiter. Dieciocho meses más tarde lanzan el primer viaje tripulado a Júpiter. En la nave van cinco tripulantes: tres en hibernación y dos despiertos, David y Frank. La nave es comandada por una supercomputadora llamada HAL (Heuristic Algorithmic Computer).

David llega a una habitación decorada al estilo Luis XV en los alrededores de Júpiter

HAL gobierna la nave utilizando inteligencia artificial, lo que le permite también comunicarse con los tripulantes oralmente. HAL se descompone y cuando los astronautas pretenden desconectarlo se resiste y logra matar a cuatro de ellos. Finalmente David logra desconectarla.

Cuarto Acto: Júpiter y más allá del infinito. Meses después David llega a los alrededores de Júpiter y sale en una pequeña nave a investigar un monolito negro que orbita una de las lunas y que fue el destino de la señal del TMA-1. Al acercarse, David inicia un extraño viaje alucinante y psicodélico. Repentinamente la escena cambia y se encuentra en el interior de una habitación decorada al estilo Luis XV. Allí envejece y muere. David es ahora un feto dentro de su bolsa amniótica que flota en el espacio sobre la Tierra en un apoteósico final, que como al principio tiene de fondo *Así hablaba Zaratustra*.

Alex North compuso una obra musical para la película, pero Stanley Kubrick no la incluyó. A diferencia de su película anterior *Teléfono rojo*, en la que los diálogos son esenciales, en 2001 casi no existen. Luego de cuarenta minutos es cuando escuchamos la primera frase, de manera que al traducir la película a otros idiomas la esencia de la misma no se vería alterada.

David retorna a la Tierra como un feto dentro de su bolsa amniótica

El día del estreno más de doscientas personas se levantaron de sus asientos indignados porque no les había gustado la película. Al día siguiente, los comentarios estaban divididos: a los críticos no les gustó la película pero a los jóvenes les encantó. El propio Woody Allen confesó en una entrevista del documental *Stanley Kubrick: una vida en imágenes*, que la primera vez que la vio no le gustó. Luego, motivado por algunas críticas que la describían como una película maravillosa la volvió a ver a los tres o cuatro meses y le gustó mucho más. Luego la volvió a ver dos años después y dijo: "Es una película realmente sensacional, fue una de las pocas veces en que descubrí que el artista estaba muy por delante de mí".

Como suele suceder con las películas controversiales, hay opiniones diversas: para algunos es mortalmente aburrida y no la entienden, para otros es una de las mejores películas que han visto, una obra maestra que trasformó el cine de ciencia ficción, y que después de *2001: Una odisea del espacio*, el cine merece llamarse séptimo arte.

31. EL PLANETA DE LOS SIMIOS
EUA; (1968)

Título original: *Planet of the Apes*
Duración: 1 hora, 52 minutos
Dirección: Franklin J. Schaffner
Guión: Adaptación de Michael Wilson y Rod Serling. Novela de Pierre Boulle
Otros: Color
Género: Aventura, misterio, ciencia ficción
Reparto: Charlton Heston (George Taylor), Roddy McDowall (Cornelius), Kim Hunter (Zira), Maurice Evans (Dr. Zaius), James Whitmore (Presidente de la Asamblea), James Daly (Honorious), Linda Harrison (Nova), Robert Gunner (Landon), Lou Wagner (Lucius), Woodrow Parfrey (Maximus).

Es la primera película de una franquicia que comprende siete films, incluyendo una adaptación y dos series de televisión. Ninguna de las secuelas logra superar la primera.

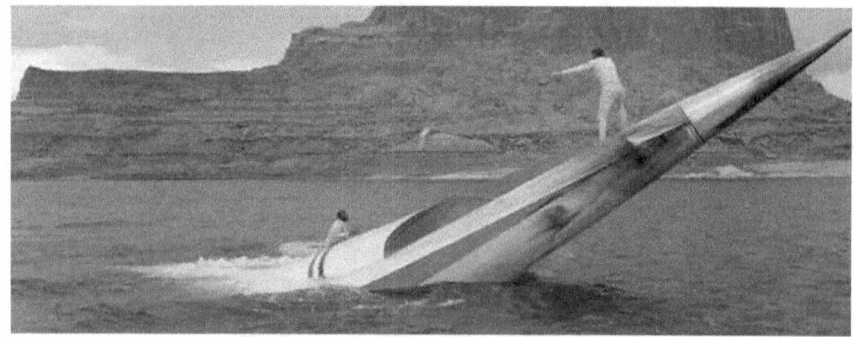

Aterrizaje de emergencia en un planeta desconocido

Se trata de una alegoría tanto del racismo y la xenofobia como del imperialismo y la agresión por motivos políticos. El año 3978, el astronauta George Taylor aterriza de emergencia junto a su tripulación en un planeta desconocido, aparentemente sin ningún tipo de vida, pero que pronto descubren que está habitado por simios inteligentes que esclavizan a unos seres humanos primitivos sin capacidad de habla.

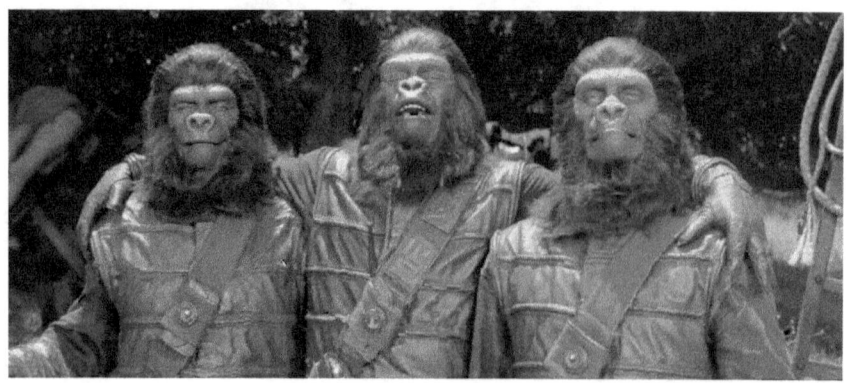

El planeta está dominado por simios inteligentes

El astronauta George Taylor es capturado por los simios

Taylor es atrapado por los simios y cuando el líder descubre que este humano tiene el don de la palabra decide que hay que eliminarlo para ocultar un secreto que no debe ser revelado: ¡el simio desciende del hombre! Su civilización fue destruida por una guerra atómica y los simios tomaron su lugar y se apoderaron del planeta.

George logra escapar

A pesar de que el viaje se inició en 1972, por lo que han trascurrido 2006 años, los astronautas se conservan jóvenes, sólo han envejecido 18 meses debido a la dilatación del tiempo de acuerdo a la relatividad de Einstein.

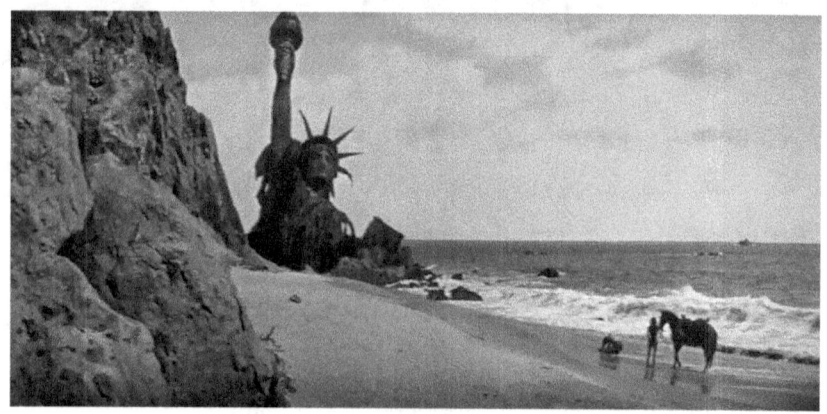

Encuentro con la estatua de la Libertad

El film tiene uno de los más inesperados y comentados finales que por supuesto no debo revelar por respeto a quienes tienen intención de verlo; pues el desenlace es increíble y logró hacer reflexionar a los espectadores sobre los peligros de la carrera armamentista. Hay que tener en cuenta que la película se filmó en plena Guerra Fría, donde la conflagración nuclear entre la URSS y los EUA parecía inminente.

La película hace gala de una gran inventiva, cada personaje bien caracterizado con el vestuario y apariencia, y la trama que va descorriéndose gradualmente hasta el grandioso final. La historia se basa en la exitosa novela de ciencia ficción del escritor francés Pierre Boulle, el mismo de *El puente sobre el río Kwai*.

El planeta de los simios es un clásico de la ciencia ficción junto con *2001, Una odisea del espacio* y *Blade Runner*.

32. ÉRASE UNA VEZ EN EL OESTE
Italia, EUA, España; (1968)

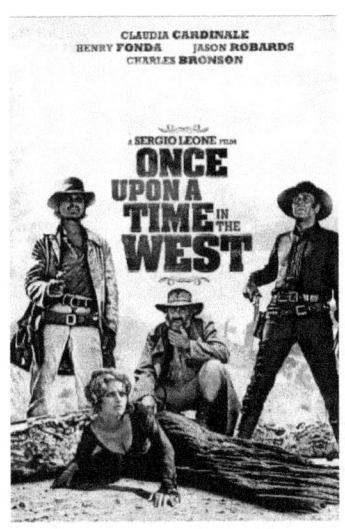

Título original: *C'era una volta il West*
Duración: 2 horas, 15 minutos
Dirección: Sergio Leone
Guión: Sergio Leone y Sergio Donati
Otros: Color (Technicolor)
Género: Western
Reparto: Claudia Cardinale (Jill McBain), Henry Fonda (Frank), Jason Robards (Cheyenne), Charles Bronson (Armónica), Gabriele Ferzetti (Morton), Paolo Stoppa (Sam), Woody Strode (Stony), Jack Elam (Snaky), Keenan Wynn (sheriff), Frank Wolff (Brett McBain), Lionel Stander (barman).

Prepárense para un inicio que dura un cuarto de hora increíblemente lento pero majestuoso. Leone en lugar de optar por la vía rápida y pegarle dos tiros a cualquier vaquero decidió escenificar un lento y agónico baile de la muerte. Tres hombres con abrigos largos esperan en una estación de tren, no se sabe a quién. Una gota del depósito de agua cae y hace "paf" constantemente en el sombrero de uno de los hombres, pero este no se mueve. Una mosca zumba alrededor de la cara sin afeitar del cabecilla. Él la ahuyenta, pero la mosca regresa y se posa en sus labios. Finalmente, la atrapa con el cañón de su revólver y sonríe.

La banda de pistoleros de Frank acabó con todos los miembros de la familia McBain

Se escucha un silbido lejano, el tren se acerca, los hombres se preparan. El tren se detiene en el andén pero no se ve que se baje nadie. Los hombres van en busca de sus caballos para marcharse, pero al partir el tren escuchan la melodía de una armónica que la toca un pasajero que se bajó al otro lado del andén. Es el hombre que esperan y después de un corto diálogo todos disparan y caen al suelo. Sólo el de la armónica (Charles Bronson) sobrevive con una ligera

herida. Así comienza este interesante film.

Los elementos estilísticos del spaghetti western [ix]se conjugan en esa escena: primeros planos de los rostros contrapuestos a panorámicas del paisaje desértico y solitario, escasos diálogos y la dilación del tiempo antes del decisivo duelo. Armónica quiere vengar la muerte de su hermano y le toma todo el film encontrarse con Frank.

Armónica

Pero esta es sólo una de las historias porque, por otra parte, Brett McBain, un granjero viudo que vive con sus hijos en una zona pobre y desértica ha preparado una fiesta de bienvenida para Jill, su futura esposa, una cabaretera que viene desde Nueva Orleáns. Pero cuando Jill llega se encuentra con que la banda de pistoleros liderada por Frank ha asesinado a McBain y a sus hijos. De manera que Jill y Armónica lucharán por la misma venganza.

Jill se encarga de las propiedades que poseía su esposo

Érase una vez en el Oeste es también conocida en algunos países con el nombre de *Hasta que llegó su hora*. La banda sonora de Ennio Morricone es digna de análisis. Cada personaje tiene su propio tema: romántico para Jill, alegre para Cheyenne y estridente y violento para Frank y Armónica. La música es tan hermosa que parece más una ópera que un western, por ejemplo la llegada de Jill a la estación de Flagstone o el duelo final entre Armónica y Frank, el mejor de la historia del cine.

El móvil de la venganza

Un aspecto de la película que sorprendió al público norteamericano fue que el despiadado bandido Frank fuese interpretado por un actor que siempre era el personaje de moral incorruptible: Henry Fonda. Nadie se imaginó que Fonda pudiera matar a un niño a sangre fría. Esta película no muestra a esos héroes buenos del oeste, con motivos honestos, sino hombres relacionados con el dinero sucio y con la sangre.

Las actuaciones son inmejorables: la bella Clauda Cardinale en uno los papeles femeninos (casi siempre secundarios) más importantes del western, Charles Bronson es grandioso, Henry Fonda que se sale de la pantalla (parece que es mejor haciendo de malo que de bueno), al igual que Jason Robardsinterpretando a Cheyenne.

Érase una vez en el Oeste fue el cuarto y último western de Sergio Leone, pero es el primero en maestría en la cinematografía del western mundial.

33. EL DEPENDIENTE
Argentina; (1969)

Título original: *El dependiente*
Duración: 1 hora, 27 minutos
Dirección: Leonardo Favio
Guión: Leonardo Favio, Roberto Irigoyen, Jorge Zuhair Jury
Otros: B/N
Género: Drama
Reparto: Walter Vidarte (Fernández), Graciela Borges (Señorita Plasini), Nora Cullen (Señora Plasini), Fernando Iglesias 'Tacholas' (Don Vila), Martín Andrade (Estanislao).

Leonardo Fabio (1938–2012,) fue muy famoso en Latinoamérica en las décadas de 1960 y 1970 como intérprete de melodías románticas que escuchaban los jóvenes, como *Simplemente una rosa* y *Fuiste mía un verano*, pero quizás su faceta de cineasta es menos conocida fuera de las fronteras de su país. Participó como actor, guionista y director en variadas películas y *El dependiente* es una de sus mejores. Fue rodada en la pequeña localidad de Presidente Derqui, en la provincia de Buenos Aires. El guión fue escrito por Leonardo Favio (su nombre de pila es Fuad Jorge Jury) y su hermano Jorge Zuhair Jury.

Las visitas del tímido Fernández a su tímida novia

Fernández es un joven tímido, gris y sin aspiraciones, que vive en un pequeño pueblo perdido en la rutina, y es empleado en la ferretería propiedad de Don Vila, un viejo soltero sin familiares cercanos.

Una vez Don Vila le prometió que cuando él muriera el negocio sería suyo, y Fernández sueña con ese día.

Fernández se enamora perdidamente de la señorita Plasini, una bella y virginal joven. Las escenas donde Fernández intenta abordar a

la joven por vez primera son magistrales. Luego las agobiantes visitas del enamorado a la casa de su amada con la mamá rondando como guardián y testigo. Visitas que se repiten varias veces en silencio tomando café mientras la futura suegra hace lo que los argentinos dirían "boludeces". La actuación de Graciela Borges es excelente como la amistosa suegra al inicio de la relación, pero que encarna todos los defectos de lo que viene después de las idealizaciones con que sueñan los enamorados. Cada personaje está al borde del absurdo y del ridículo. Todo esto produce un resultado muy raro, pero es precisamente esa rareza de la película que pone en vilo al espectador que comienza a preguntarse: "¿Y cuándo se va a morir Don Vila?", que es lo que los protagonistas están esperando. Y cuando ya se está a punto de tirar la toalla; sucede algo.

La futura suegra interroga a Fernández

El deseo de poseer el amor de la señorita Plasini y heredar la ferretería se convierten en los móviles de la vida de Fernández. Cree que alcanzando esos objetivos a cualquier precio logrará la felicidad. Ya no puede esperar... la codicia y una mujer perversa lo empujan al crimen. Pero Fernández, que ha estado dominado por su jefe Don Vila, va a ser dominado con mayor intensidad por la inicialmente dulce señorita Plasini.

El título del film, *El dependiente*, alude directamente al empleo del protagonista en la ferretería del pueblo, pero al desarrollarse la historia, vemos la dependencia de Fernández de su jefe y luego de su esposa, de sus inhibiciones y de su incapacidad.

La esperada muerte de Don Vila promete un mejor futuro a la pareja

Esta película no es para quienes buscan efectos especiales y vértigo en un film. Al contrario, es lenta, es más cercana a la tradición de Bergman, Bresson y Dreyer.

Una historia minimalista, surrealista, con algo de humor negro, pero que penetra en las miserias humanas de los habitantes de un pequeño pueblo, que es un infierno grande; y es justamente por la riqueza de significados que este film da pie al análisis y al debate.

34. LA MUJER INFIEL
Italia, Francia; (1969)

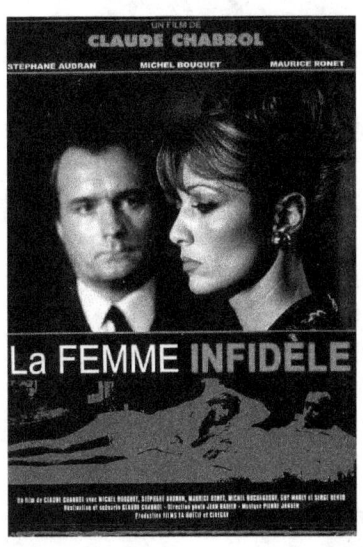

Título original: *La femme infidèle*
Duración: 1 hora, 38 minutos
Dirección: Claude Chabrol
Guión: Claude Chabrol
Otros: Color (Eastmancolor)
Género: Crimen, drama
Reparto: Stéphane Audran (Hélène Desvallées), Michel Bouquet (Charles Desvallées), Michel Duchaussoy (oficial de policía Duval), Maurice Ronet (Victor Pegala), Louise Chevalier (criada), Louise Rioton (Mamy, suegra de Charles), Serge Bento (Bignon), Henri Marteau (Paul).

"Lo que yo quería hacer en esta película es filmar y definir la perversidad con más sutileza que la definición que viene en el diccionario (tendencia a desear el mal y muchas veces sintiendo placer). Con este fin desmonto alguno de los mecanismos psicológicos y analizo sus nefastas consecuencias en una sociedad supuestamente civilizada, de la que quizá es uno de sus productos".

<div align="right">Claude Chabrol</div>

Hélène y Charles Desvallées son una pareja aparentemente feliz

Chabrol fue uno de los críticos de la revista *Cahiers du Cinema* y también uno de los fundadores de la *Nouvelle vague*. Fue impulsor de muchos de sus compañeros porque era el único que disponía de fondos para financiarse a sí mismo.

Pero quizás por hastío, Hélène mantiene relaciones con un amante

La mujer infiel trata principalmente del desengaño amoroso, el crimen y sus consecuencias, muestra el lado más oscuro de la infidelidad conyugal. Pero el director en lugar de recurrir a argumentos rebuscados, profundiza en la psicología de los personajes. En vez de enfocarse en el misterio de si la mujer es o no infiel, y si lo es, ¿con quién?, lo deja claro desde el comienzo (realmente desde el título); así el ¿ahora que lo sabe qué? toma más importancia.

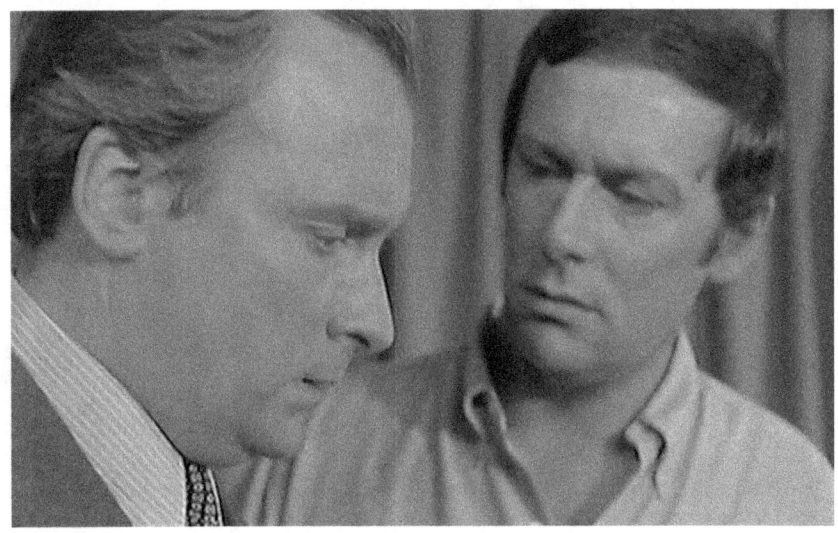

Charles conoce al amante y lo visita

La imagen inicial de una familia aparentemente feliz se va diluyendo. Los esposos se encuentran en una pequeña crisis que esconden muy bien. Ella está aburrida (¿recuedan a Madame Bovary?). Él tiene la ligera sospecha de que su mujer lo engaña; cree que las idas a la ciudad no son solo para arreglarse las uñas o peinarse. Hasta que decide contratar los servicios de un detective privado para que la siga y averigüe quién es el amante. Una vez confirmada la infidelidad y descubierta la identidad del amante, el marido celoso prepara la venganza.

La mayor parte de la acción transcurre en escenarios exteriores de París, Neuilly y Versalles, inundados de luz, monumentos, jardines, etc. La acción que sucede en escenarios interiores expone el

estilo de vida, valores y aspiraciones de la burguesía francesa de los años 60. Se muestra el gusto por la música clásica y moderna instrumental (jazz), el apego a la buena mesa, los vinos, hasta el cine (recomienda al espectador *Doctor Zhivago,* 1965, de David Lean).

Stéphane Audran nos entrega una de sus mejores actuaciones, bellísima exhibiendo sus largas piernas, pintándose las uñas, dueña total de la escena, y parece que actúa para Chabrol reforzando la pasión que siente por él.

Charles es investigado por la policía tras la muerte del amante de su mujer

Chabrol utiliza la música de manera magistral para generar el ambiente adecuado a la narración y a la expresión. Logra reforzar cada momento determinado.

La película capta la atención del público y la mantiene a lo largo de la narración, lo cual es un buen indicador del valor que le da el director al estilo y la forma de contar la historia.

☐

35. Z
Francia, Argelia; (1969)

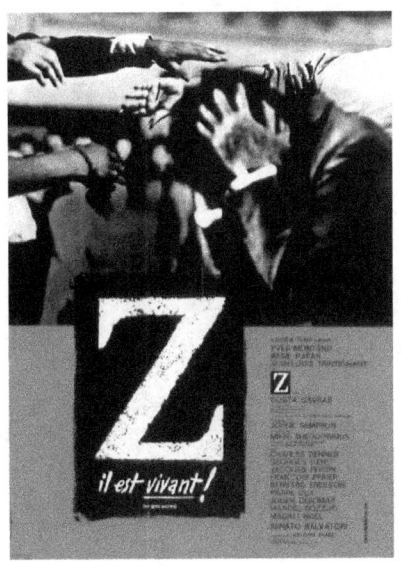

Título original: Z
Duración: 2 horas, 7 minutos
Dirección: Costa-Gavras
Guión: Jorge Semprún. Novela de Vasilis Vasilikos
Otros: Color (Eastmancolor)
Género: Crimen, drama, historia
Reparto: Yves Montand (Z), Irene Papas (Hélène), Jean-Louis Trintignant (Juez de instrucción), Jacques Perrin (periodista), Charles Denner (Manuel), François Périer (procurador), Bernard Fresson (Matt).

Esto es cine político. En lo que parece un seminario de adoctrinamiento a altos funcionarios del gobierno griego, un general de la policía de la Zona Norte manifiesta su determinación de preservar las partes sanas de la sociedad y limpiar las infectadas. Hay que barrer cualquier signo comunista. El general con cinismo declara que viven en un país democrático y no van a prohibir la reunión pacífica de un grupo opositor que esa tarde tendrá lugar, pero añade que tampoco evitarán que se manifiesten los que piensen contrario. Esos grupos que piensan contrario son respaldados y apoyados por las fuerzas del orden público.

El diputado Z al salir de un mitin tiene que atravesar una calle para llegar a su vehículo

La película se basa en hechos reales. Al inicio se aclara lo siguiente: "Cualquier coincidencia con la realidad no es casual, es voluntaria".

Claro que no es un relato totalmente fidedigno, la película presenta de forma ficticia los hechos que rodearon el asesinato del demócrata griego Grigoris Lambrakis en 1963. El hecho real duró varios años aunque en el film es mucho más corto. Los personajes no tienen profundidad y hay debilidades en el planteamiento, pero su estreno en París, en 1969, con la Guerra Fría como telón de fondo, el

Mayo Francés y la Primavera de Praga aún recientes, tocaron las emociones de los espectadores. Y quizás la necesidad del público de un héroe reconocible, hace posible que se identifique primero con el diputado cruelmente humillado y asesinado, y luego con el valiente magistrado, un ser incorruptible y con una fortaleza ética admirable.

Vemos los preparativos para el discurso que pronunciará el diputado Z en un mitin de oposición al gobierno en condiciones difíciles por el sabotaje preparado por los militares. Al finalizar el discurso, el diputado es golpeado en la cabeza al cruzar una calle por un matón de una banda paramilitar, sin que las fuerzas del orden intervengan a pesar de presenciar los hechos. El golpe resulta fatal, y en la investigación policial aparecen testigos manipulados por la policía que llevan a concluir que el diputado había sido atropellado, es decir, su muerte es presentada como un accidente de tránsito causado por un conductor ebrio.

El diputado es atacado y pierde la vida

Pero el juez de instrucción encargado del caso, acompañado de un periodista gráfico, investigan en el hospital donde había fallecido el diputado Z y descubren información que involucra no solo a los dos matones miembros de la ultraderechista banda paramilitar CROC (Combatientes Realistas del Occidente Cristiano), sino que también involucra a cuatro oficiales de alto rango de la Policía. La información es inmediatamente comunicada a la esposa del diputado muerto.

El joven juez de instrucción logra llevar a juico a los oficiales responsables

En los créditos al final de la película, no se muestra el reparto y el equipo de rodaje como es usual, sino las prohibiciones establecidas por la Junta Militar griega, tales como: los movimientos pacifistas, el derecho a huelga, los sindicatos, el pelo largo en los jóvenes, los Beatles, cualquier otro tipo de música moderna y popular, Sófocles, León Tolstói, Esquilo, la homosexualidad, Sócrates, Eugène Ionesco, Jean-Paul Sartre, Antón Chéjov, Mark Twain, Samuel Beckett y la libertad de prensa. En la última imagen aparece garabateada la prohibida letra Z como un recordatorio simbólico de que "el espíritu de la resistencia vive".

DISTRIBUCIÓN DE PELÍCULAS POR PAIS

Desde 1960 hasta 1969

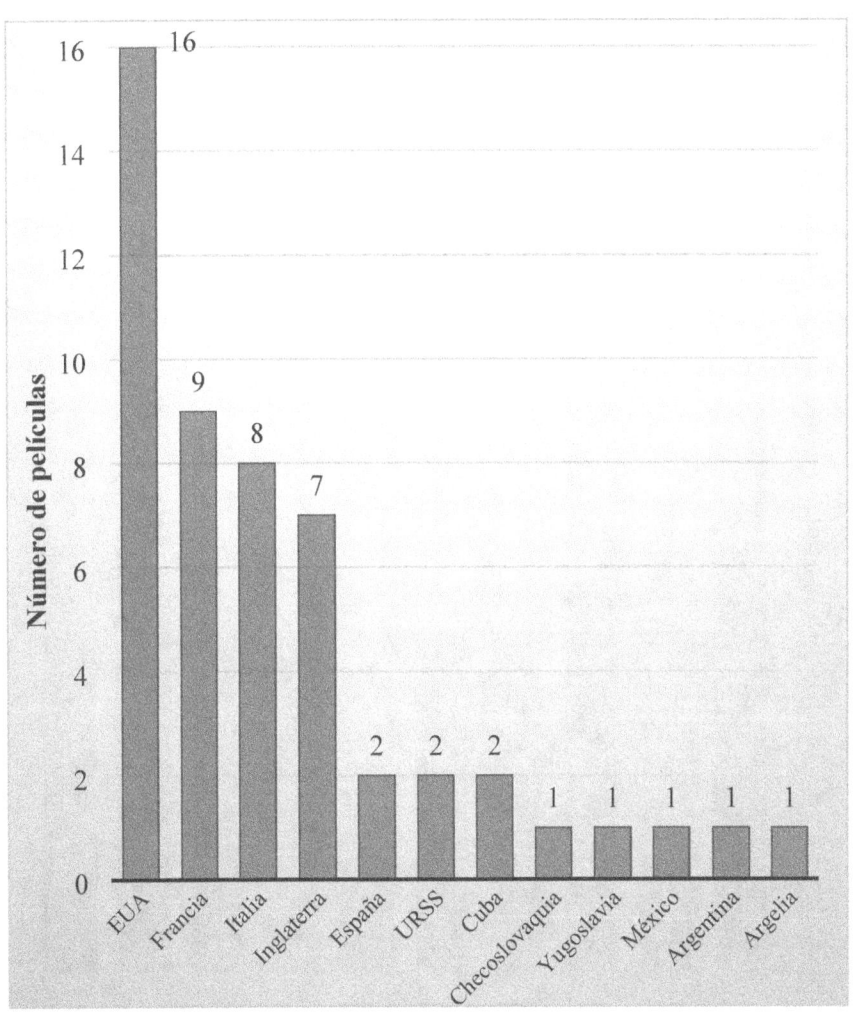

DISTRIBUCIÓN DE PELÍCULAS POR AÑO

Desde 1960 hasta 1969

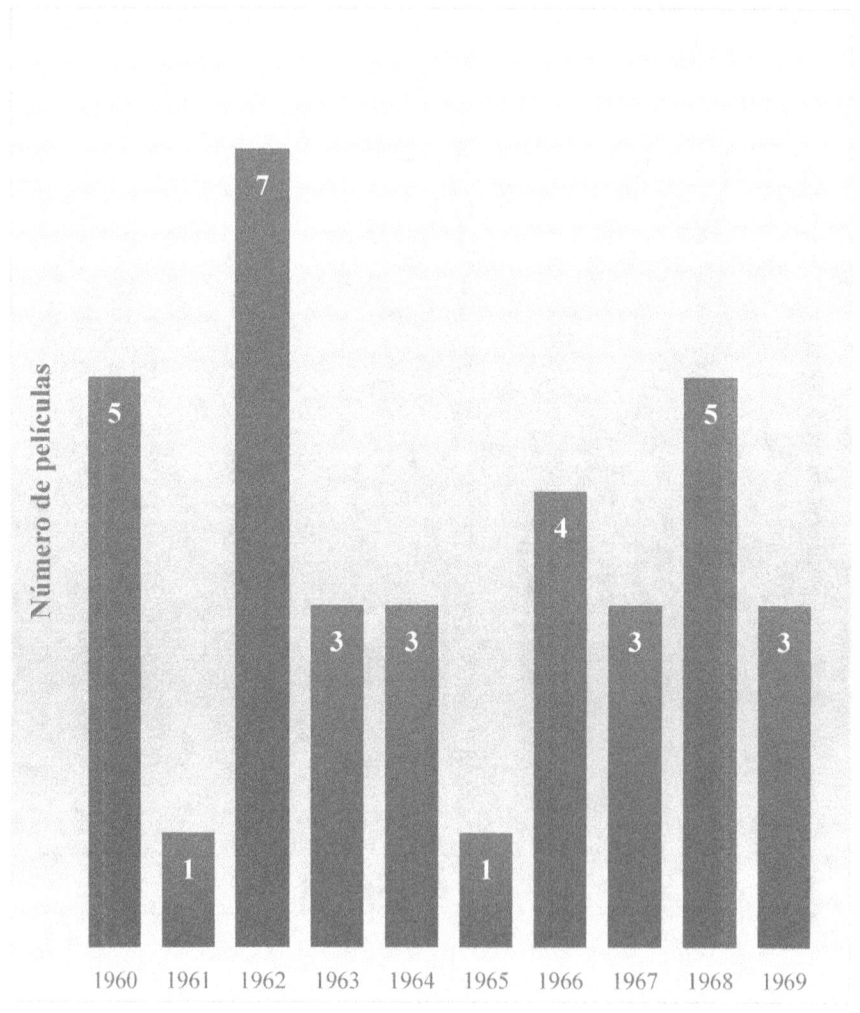

DIRECTORES Y SUS PELÍCULAS
Desde 1950 hasta 1959

Billy Wilder:	El apartamento
Alfred Hitchcock:	Psicosis
Jacques Becker:	La evasión
George Pal:	La máquina del tiempo
Jean-Luc Godard:	Al final de la escapada
Stanley Kramer:	El juicio de Núremberg
Stanley Kubrick:	Lolita
	¿Teléfono rojo? Volamos hacia Moscú
	2001: Una odisea del espacio
David Lean:	Lawrence de Arabia
Robert Mulligan:	Matar a un ruiseñor
Robert Aldrich:	¿Qué pasó con Baby Jane?
Luis Buñuel:	El ángel exterminador
François Truffaut:	Jules y Jim
Andrei Tarkovsky:	La infancia de Iván
Federico Fellini:	Fellini, 8 1/2
Luis García Berlanga:	El verdugo
Lindsay Anderson:	El ingenuo salvaje
Sidney Lumet:	Punto límite
Guy Hamilton:	Goldfinger
Mijail Kalatozov:	Soy Cuba
Michelangelo Antonioni:	Deseo de una mañana de verano
Jirí Menzel:	Trenes rigurosamente vigilados
Claude Lelouch:	Un hombre y una mujer
John Frankenheimer:	Plan diabólico
Mike Nichols:	El graduado
Henri Verneuil:	La hora 25
Jean-Pierre Melville:	El silencio de un hombre
Tomás Gutiérrez Alea:	Memorias del subdesarrollo
Roman Polanski:	El bebé de Rosemary
Franklin J. Schaffner:	El planeta de los simios
Sergio Leone:	Érase una vez en el Oeste
Leonardo Favio:	El dependiente
Claude Chabrol:	La mujer infiel
Costa-Gavras	Z

LAS PELÍCULAS QUE DEBE CONOCER
(La lista completa en orden cronológico)

Esta lista proviene de una investigación sobre la historia del cine que comenzó en el 2006, y busca identificar las películas más importantes a nivel mundial y es la guía para los talleres de apreciación cinematográfica "Las películas que debe que conocer", y los libros homónimos.

PELÍCULA	AÑO	PAÍS
TOMO 1		
1a La salida de los obreros de la fábrica	1895	Fra
1b La llegada del tren a la estación	1895	Fra
1c El regador regado	1895	Fra
2 Viaje a la Luna	1902	Fra
3 Asalto y Robo de un tren	1903	EUA
4 El nacimiento de una nación	1915	EUA
5 El gabinete del Dr. Caligari	1920	Ale
6 La carreta fantasma	1921	Sue
7 El último	1924	Ale
8 El acorazado Potemkin	1925	Rus
9 Metrópolis	1927	Ale
10 Amanecer	1927	EUA
11 El cantor de Jazz	1927	EUA
12 Un perro Andaluz	1928	Fra
13 M, el vampiro de Dusseldorf	1931	Ale
14 Tiempos modernos	1936	EUA
15 Lo que el viento se llevó	1939	EUA
16 Las uvas de la ira	1940	EUA

17 Fantasía 1940 EUA
18 Ciudadano Kane 1941 EUA
19 El halcón maltés 1941 EUA
20 Casablanca 1942 EUA
21 Perdición 1944 EUA
22 Roma ciudad abierta 1945 Ita
23 Breve encuentro 1945 Ing
24 Alma en suplicio 1945 EUA
25 Los mejores años de nuestras vidas 1946 EUA
26 Qué bello es vivir 1946 EUA
27 La soga 1948 EUA
28 Ladrón de bicicletas 1948 Ita
29 Carta de una desconocida 1948 Ing
30 El tercer hombre 1949 Ing

TOMO 2

31 Eva al desnudo 1950 EUA
32 Rashomon 1950 Jap
33 El crepúsculo de los dioses 1950 EUA
34 Un lugar en el sol 1951 EUA
35 Cantando bajo la lluvia 1952 EUA
36 Cautivos del mal 1952 EUA
37 Juegos prohibidos 1952 Fra
38 Cuentos de Tokio 1953 Jap
39 Cuentos de la luna pálida 1953 Jap
40 Los sobornados 1953 EUA
41 Traidor en el infierno 1953 EUA
42 La ventana indiscreta 1954 EUA
43 Los siete samurais 1954 Jap
44 El motín del Caine 1954 EUA
45 La palabra 1955 Din
46 Rififi 1955 Fra
47 Las diabólicas 1955 Fra
48 Fresas salvajes 1957 Sue
49 Senderos de gloria 1957 EUA

50 Doce hombres sin piedad	1957	EUA
51 Las noches de Cabiria	1957	Ita
52 Noches blancas	1957	Ita/Fra
53 Cuando pasan las cigüeñas	1957	Rus
54 Vértigo	1958	EUA
55 Ascensor para el Cadalso	1958	Fra
56 Tiempo de amar, tiempo de morir	1958	EUA
57 Rosaura a las diez	1958	Arg
58 Cenizas y diamantes	1958	Pol
59 Los cuatrocientos golpes	1959	Fra
60 Imitación a la vida	1959	EUA
61 El mundo de Apu	1959	Ind
62 Orfeo negro	1959	Bra/Fra/Ita
63 Araya	1959	Ven

TOMO 3

64 El apartamento	1960	EUA
65 Psicosis	1960	EUA
66 La evasión	1960	Fra/Ita
67 La máquina del tiempo	1960	EUA
68 Al final de la escapada	1960	Fra
69 El juicio de Núremberg	1961	EUA
70 Lolita	1962	EUA/Ing
71 Lawrence de Arabia	1962	Ing
72 Matar a un ruiseñor	1962	EUA
73 Qué pasó con Baby Jane	1962	EUA
74 El ángel exterminador	1962	Mex
75 Jules y Jim	1962	Fra/Ale
76 La infancia de Iván	1962	Rus
77 Ocho y medio	1963	Ita
78 El verdugo	1963	Esp/Ita
79 El ingenuo salvaje	1963	Ing
80 Alerta roja	1964	EUA/Ing
81 Sin retorno	1964	EUA
82 Goldfinger	1964	Ing

LAS PELÍCULAS QUE DEBE CONOCER – LOS AÑOS 60

83 Soy Cuba	1964	Cub/Rus
84 Deseo de una mañana de verano	1966	Ing/Ita
85 Trenes rigurosamente vigilados	1966	Che
86 Un hombre y una mujer	1966	Fra
87 Plan diabólico	1966	EUA
88 El graduado	1967	EUA
89 La hora 25	1967	Fra/Ita/Yug
90 El silencio de un hombre	1967	Fra/Ita
91 Memorias del subdesarrollo	1968	Cub
92 El bebé de Rosemary	1968	EUA
93 2001: una odisea del espacio	1968	Ing/EUA
94 El planeta de los simios	1968	EUA
95 Érase una vez en el Oeste	1968	Ita/EUA
96 El dependiente	1969	Arg
97 La mujer infiel	1969	Fra/Ita
98 Z	1969	Alg/Fra

TOMO 4

99 La hija de Ryan	1970	Ing
100 La naranja mecánica	1971	Ing
101 Cabaret	1972	EUA
102 Juego mortal	1972	Ing
103 El discreto encanto de la burgesia	1972	Fra
104 El Padrino	1972	EUA
105 Solaris	1972	Rus
106 El golpe	1973	EUA
107 El padrino II	1974	EUA
108 Chinatown	1974	EUA
109 La tregua	1974	Arg
110 Atrapado sin salida	1975	EUA
111 Taxi Driver	1976	EUA
112 El quimérico inquilino	1976	Fra
113 Cría cuervos	1976	Esp
114 El pez que fuma	1977	Ven
115 La guerra de las galaxias	1977	EUA

116 Una jornada particular — 1977 Ita/Can
117 Testigo silencioso — 1978 Can
118 Alien — 1979 Ing/EUA
119 La zona — 1979 Rus
120 Manhattan — 1979 EUA
121 El matrimonio de María Braun — 1979 Ale
122 El tambor de Hojalata — 1979 Ale/Fra/Pol/Yug

TOMO 5

123 El resplandor — 1980 Ing
124 Toro salvaje — 1980 EUA
125 Gente corriente — 1980 EUA
126 El submarino — 1981 Ale
127 Picote, la ley del más débil — 1981 Bra
128 Blade Runner — 1982 EUA
129 Fitzcarraldo — 1982 Per/Ale
130 Paris-Texas — 1984 Ale/Fra/Ing
131 Érase una vez en América — 1984 Ita/EUA
132 1984 — 1984 Ing
133 La historia oficial — 1985 Arg
134 Regreso al futuro I — 1985 EUA
135 Brazil — 1985 Ing
136 Doble cuerpo — 1985 EUA
137 Hannah y sus hermanas — 1986 EUA
138 Betty Blue — 1986 Fra
139 Macu, la mujer del policía — 1987 Ven
140 Cinema Paradiso — 1988 Ita/Fra
141 Otra mujer — 1988 EUA
142 No matarás (Decálogo 5) — 1988 Pol
143 Lluvia negra — 1989 Jap
144 Delitos y faltas — 1989 EUA

TOMO 6

145 No mentirás (Decálogo 8) — 1990 Pol
146 Europa, Europa — 1990 Ale/Fra/Pol

LAS PELÍCULAS QUE DEBE CONOCER – LOS AÑOS 60

147	El silencio de los inocentes	1991 EUA
148	Delicatessen	1991 Fra
149	La linterna roja	1991 Chin/Hon/Tai
150	Lunas de hiel	1992 Fra/Ing
151	Perfume de mujer	1992 EUA
152	Un lugar en el mundo	1992 Arg/Esp/Uru
153	La lista de Schindler	1993 EUA
154	Pesadilla antes de Navidad	1993 EUA
155	Tres colores – Azul	1993 Pol/Fra/Sui/Ing
156	En el nombre del Padre	1993 Irl/Ing
157	Forrest Gump	1994 EUA
158	Cadena perpetua	1994 EUA
159	Tiempos violentos	1994 EUA
160	El cartero	1994 Fra/Ita/Bel
161	Chungking Express	1994 Hon
162	El profesional	1994 Fra
163	Fresa y chocolate	1994 Cub/Mex/Esp/EUA
164	Tres colores – Blanco	1994 Pol/Fra/Sui
165	Sospechosos habituales	1995 EUA/Ale
166	Los siete pecados capitales	1995 EUA
167	Pena de muerte	1995 Ing/EUA
168	Tesis	1996 Esp
169	Trainspotting	1996 Ing
170	Fuego	1996 Can/Ind
171	Cenizas del paraíso	1997 Arg
172	La vida es bella	1997 Ita
173	Abre los ojos	1997 Esp
174	El abogado del diablo	1997 EUA/Ale
175	Carretera perdida	1997 Fra/EUA
176	Los niños del paraíso	1997 Ira
177	1943 – 1997	1997 Ita
178.	American History X	1998 EUA
179	Rescatando al soldado Ryan	1998 EUA
180	Corre Lola corre	1998 Ale
181	La celebración	1998 Din/Sue

182 Belleza Americana	1999	EUA
183 Matrix	1999	EUA
184 El club de la pelea	1999	EUA/Ale
185 Todo sobre mi madre	1999	Esp/Fra
186 Cómo ser John Malkovich	1999	EUA
187 Garaje Olimpo	1999	Ita/Arg/Fra

TOMO 7

188 Amores perros	2000	Mex
189 Requiem por un sueño	2000	EUA
190 Memento	2000	EUA
191 Nueve Reinas	2000	Arg
192 Deseando amar	2000	Hon/Fra
193 El viaje de Chihiro	2001	Jap
194 Amelie	2001	Fra
195 Mulholland Dr	2001	Fra/EUA
196 El experimento	2001	Ale
197 El sueño de Valentín	2002	Arg/Hol/Fra/Ita/Esp
198 Ciudad de Dios	2002	Bra/Fra/EUA
199 Hable con ella	2002	Esp
200 El pianista	2002	Fra/Ale/Ing/Pol
201 Irreversible	2002	Fra
202 Chicago	2002	EUA/Ale
203 Lilya Forever	2002	Sui/Din
204 Invasiones Bárbaras	2003	Can/Fra
205 Dogville	2003	(*)
206 Old Boy	2003	Sko
207 Una casa de arena y niebla	2003	EUA
208 No sois vos, soy yo	2004	Arg/Esp/Fra
209 Machuca	2004	Chil/Esp/Ing/Fra
210 Crash	2004	EUA/Ale
211 La caída	2004	Ale/Ita/Austri
212 Punto y raya	2004	Ven/Chi/Uru/Esp
213 Hierro 3	2004	Sko/Jap
214 Carta de una mujer desconocida	2004	Chin

215 Vera Drake	2004	Ing/Fra/New
216 Hermanos	2004	Din/Ing/Sue/Nor
217 El maquinista	2004	Esp

TOMO 8

218 Match Point	2005	Ing/EUA/Lux
219 La rosa blanca	2005	Ale
220 Elsa & Fred	2005	Arg/Esp
221 El latido de mi corazón	2005	Fra
222 Mariposa negra	2005	Per/Esp
223 Elipsis	2006	Ven
224 El laberinto del Fauno	2006	Mex/Esp/EUA
225 La vida de los otros	2006	Ale
226 Casino Royal	2006	EUA/Ing/Ale/Che
227 Babel	2006	Fra/EUA/Mex
228 El libro negro	2006	Hol/Ale/Bel
229 La desconocida	2006	Ita/Fra
230 No le digas a nadie	2006	Fra
231 Después de la boda	2006	Din/Sue/Ing/Nor
232 Desapareció una noche	2007	EUA
233 Antes que el diablo sepa que has muerto	2007	EUA/Ing
234. El baño del Papa	2007	Uru/Bra/Fra
235. Al otro lado	2007	Ale/Tur/Ita
236. Katyn	2007	Pol
237. Los falsificadores	2007	Austri/Ale
238. Like Stars on Earth	2007	Ind
229. Batman 2, El caballero de la noche	2008	EUA
240. Quién quiere ser millonario	2008	Ing/Fra
241. El lector	2008	EUA/Ale
242. Arráncame la vida	2008	Mex
243. El secreto de sus ojos	2009	Arg
244. La cinta blanca	2009	Austri/Ale/Fra/Ita
245. Preciosa	2009	EUA
246. Mary and Max	2009	Austra
247. Canino	2009	Gre

248. Reverso 2009 Pol
249. Home, la tierra vista desde el cielo 2009 Fra

(*) Din/Sui/Fra/Nor/Fin/Ale/EUA/Ing/Hol

ÍNDICE

Adrian Lyne, 46
Akira Kurosawa, 171
Alain Delon, 131
Alan Badel, 79
Alan Young, 27
Alec Guinness, 47
Alfred Hitchcock, 17, 19, 171
Alice Ghostley, 51
André Bervil, 23
Andrei Tarkovsky, 67, 68
Andrzej Wajda, 171
Anne Bancroft, 121, 125
Anne Barton, 55
Anouk Aimée, 71, 113, 114
Anthony Perkins, 17
Anthony Quayle, 47
Anthony Quinn, 47, 49, 127, 130
Arthur Kennedy, 47
Ascensor para el Cadalso, 171
Aston Martin, 94
Baby Boomer, 9
Barbara Steele, 71
Barbara Werle, 117
Bernard Herrmann, 20
Bette Davis, 55, 56, 58
Billy Wilder, 13
Bohumil Hrabal, 107, 108
Breve encuentro, 173
Brunello Rondi, 71
Buck Henry, 121
Burt Lancaster, 37, 40
Calder Willingham, 121
Cantando bajo la lluvia, 171

Carl Theodor Dreyer, 171
Casablanca, 173
Casino Royal, 92, 94, 97
Cathy Rosier, 131
Cautivos del mal, 171
Cenizas y diamantes, 171
Charles Bronson, 153, 154, 156
Charles Denner, 165
Charlton Heston, 149
Ciudadano Kane, 173
Claude Chabrol, 161, 162
Claude Lelouch, 113
Claude Rains, 47
Claudia Cardinale, 71, 153
Claudio Brook, 59
Colin Blakely, 79
Costa-Gavras, 165
Cuando pasan las cigüeñas, 171
Cuentos de la luna pálida, 171
Cuentos de Tokio, 171
Daisy Granados, 135
Dan O'Herlihy, 87
Daniel Boulanger, 31
David Ely, 117
David Hemmings, 103
David Lean, 16, 47, 49
David Lewis, 13
David Storey, 79
Diana Decker, 41
Donald Wolfit, 47
Doris Lloyd, 27
Douglas Rain, 143
Douglas Sirk, 171
Drive, 134

Dustin Hoffman, 121, 125
Eddy Rasimi, 23
Edmundo Desnoes, 135, 137
Eduard Abalov, 67, 70
Edward Binns, 87
Edward Dmytryk, 171
El asesino, 134
El beso del asesino, 145
El crepúsculo de los dioses, 171
El halcón maltés, 173
El motín del Caine, 171
El mundo de Apu, 171
El silencio de los inocentes, 177
el vampiro de Dusseldorf, 172
Elizabeth Wilson, 121
Elois, 30
Emma Penella, 75
Ennio Flaiano, 71, 75
Enrique Pineda, 99
Enrique Rambal, 59
Ernest Hemingway, 137
Estelle Evans, 51
Eugene Burdick, 87, 88
Eva al desnudo, 171
Evgeniy Zharikov, 67
Fantasía, 173
Federico Fellini, 71, 171
Fernando Iglesias, 157
Frances Reid, 117
François Boyer, 127
François Périer, 131, 165
François Truffaut, 31, 63, 64
Frank Albertson, 17
Frank Campanella, 117
Frank Overton, 51, 87
Franklin J. Schaffner, 149
Fred MacMurray, 13
Fresas salvajes, 171
Fritz Weaver, 87
Gabriele Ferzetti, 153

Gary Cockrell, 41
Gary Lockwood, 143
Gene Kelly, 171
generación silenciosa, 9
George C. Scott, 83, 85, 86
George Pal, 27
Georges Pellegrin, 131
Gert Fröbe, 91
Gina Gillespie, 55
Graciela Borges, 157, 159
Gran Depresión, 52
Grégoire Aslan, 127
Gregory Peck, 51, 54
Guy Hamilton, 91
Guy Pearce, 30
H. G. Wells, 27, 28, 30
HAL, 147
Harold Sakata, 91
Harper Lee, 51, 52, 54
Harvey Wheeler, 87, 88
Henri Serre, 63
Henri Verneuil, 127
Henri-Georges Clouzot, 171
Henri-Jacques, 31
Henri-Pierre Roché, 63, 64, 65
Henry Farrell, 55
Henry Fonda, 87, 89, 153, 156
Hiroshima mi amor, 32
Honor Blackman, 91
Horton Foote, 51
Humprey Bogart, 33
I.A.L. Diamond, 13
Ian Fleming, 91
ICAIC, 138
II Guerra Mundial, 9, 38
Ingmar Bergman, 171
Irene Papas, 165
Jack Elam, 153
Jack Hawkins, 47
Jack Kruschen, 13

Jack Lemmon, 13, 15
Jack Ripper, 83, 85
Jacqueline Andere, 59
Jacques Becker, 23, 26
Jacques Perrin, 165
James Anderson, 51
James Mason, 41
James Whitmore, 149
Janet Leigh, 17, 19
Jason Robards, 153, 156
Jean Keraudy, 23
Jean Seberg, 31, 35
Jean-Louis Trintignant, 113, 114, 165
Jean-Luc Godard, 31, 32, 33
Jeanne Moreau, 63
Jean-Paul Belmondo, 31
Jean-Paul Coquelin, 23
Jean-Pierre Melville, 131
Jeff Corey, 117, 120
Jeremy Irons, 46
Jerry Stovin, 41
Jirí Menzel, 107, 108, 110
Jitka Zelenohorská, 107
Joan Crawford, 55, 56, 58
John Castle, 103
John Frankenheimer, 117
John Gavin, 17
John McIntire, 17
John Megna, 51
John Randolph, 117
Jorge Semprún, 165
José Baviera, 59
José Ferrer, 47
José Gallardo, 99
José Giovanni, 23
José Isbert, 75
Josef Somr, 107
Joseph Bernard, 37
Joseph Stefano, 17

Judy Garland, 37
Juegos prohibidos, **171**
juicio de Núremberg, 38
Jules Dassin, 25, 171
Jules y Jim, 32, 64, 65
Julie Allred, 55
Karl Swenson, 117
Katharine Ross, 121
Keenan Wynn, 83
Keir Dullea, 143
Kenji Mizoguchi, 171
Kenneth MacKenna, 37
Kim Hunter, 149
La dolce vita, 73
La palabra, **171**
La Strada, 73
La ventana indiscreta, **171**
Las diabólicas, **171**
Las noches de Cabiria, 73, 171
León, el profesional, 134
Leonardo Favio, 157
Lewis John Carlino, 117
Liam Redmond, 127
Lindsay Anderson, 79, 80
Los 400 golpes, 32, 171
Los inútiles, 73
Los sobornados, **171**
Louis Malle, **171**
Luchino Visconti, **171**
Luis Buñuel, 59
Luis García Berlanga, 75
Lukas Heller, 55
Luz María Collazo, 99
Madeleine Lebeau, 71
Marc Michel, 23
Marcel Camus, **171**
Marcello Mastroianni, 71
Marie Dubois, 63
Mario Soffici, **171**
Marjorie Bennett, 55

Marlene Dietrich, 37, 40
Martin Balsam, 17
Mary Badham, 51, 54
Maurice Evans, 139, 149
Maurice Ronet, 161
Maximilian Schell, 37, 40
Melanie Griffith, 46
Michael Wilson, 149
Michel Bouquet, 161
Michel Constantin, 23
Michel Duchaussoy, 161
Michelangelo Antonioni, 103, 104
Mijail Kalatozov, 99
Mike Nichols, 121
Mikhail Kalatozov, 171
Montgomery Clift, 37, 39
Morlocks, 30
Murray Hamilton, 117, 121
Nathalie Delon, 131
Nikolay Burlyaev, 67
Nino Manfredi, 75, 78
Noches blancas, 171
Nora Cullen, 157
Norman Fell, 121
Nouvelle vague, 32, 64, 66
Octopussy, 93, 96
Omar Sharif, 47, 49
Omar Valdés, 135
Orfeo negro, 171
Oskar Werner, 63
Paolo Stoppa, 153
Patricia Hitchcock, 17, 19
Paul Daehn, 91
Peter George, 83, 84
Peter O'Toole, 47, 49
Peter Sellers, 41, 45, 83
Philippe Leroy, 23
Phillip Alford, 51
Pierre Barouh, 113

Pierre Boulle, 149, 152
Primera Guerra Mundial, 48
Rachel Roberts, 79, 82
Rafael Azcona, 75
Rashomon, 171, 173
Ray Walston, 13
Raymond Meunier, 23
Richard Harris, 79, 82
Richard Maibaum, 91
Richard Widmark, 37
Rififí, 25, 171
Robert Aldrich, 55
Robert Bloch, 17
Robert Bolt, 47
Robert Duvall, 51
Robert Mulligan, 51
Roberto Irigoyen, 157
Rock Hudson, 117, 120
Rod Taylor, 27
Roddy McDowall, 149
Roger Hanin, 31
Rosaura a las diez, 171
Rosemary Murphy, 51
Ruth White, 51
Salvador Wood, 99
Samantha Mumba, 30
Sandra Milo, 71
Satyajit Ray, 171
Sean Connery, 91, 95
Sebastian Cabot, 27
Senderos de gloria, 171
Serge Rezvani, 63
Sergio Corrieri, 99, 135
Sergio Donati, 153
Sergio Leone, 153, 156
Shelley Winters, 41
Shirley Eaton, 91
Shirley MacLaine, 13, 15
Sidney Lumet, 87, 171
Silvia Pinal, 59

Simon Oakland, 17
Slim Pickens, 83
Spencer Tracy, 37, 40
Stanley Donen, 171
Stanley Kramer, 37
Stanley Kubrick, 41, 42, 83, 84, 86, 143, 148, 171
Stepan Krylov, 67
Stéphane Audran, 161, 164
Sterling Hayden, 83
Sue Lyon, 41, 42
T.E. Lawrence, 47
Tania Mallet, 91, 93
Terry Southern, 83
Tom Helmore, 27
Tomás Gutiérrez Alea, 135
Torben Meyer, 37
Tullio Pinelli, 71
Un lugar en el sol, 171
Václav Neckár, 107
Valentin Zubkov, 67
Valentina Malyavina, 67
Vanda Godsell, 79
Vanessa Redgrave, 103

Vanna Urbino, 63
Vencedores o vencidos, 38
Vera Miles, 17
Veruschka, 103, 104
Victor Buono, 55
Vincente Minnelli, 171
Virna Lisi, 127
Vladimir Bogomolov, 67, 68
Vladimir Nabokov, 41, 42, 137
Vlastimil Brodský, 107
Walter Bernstein, 87
Walter Matthau, 87
Walter Vidarte, 157
Werner Klemperer, 37
Wesley Addy, 55
Whit Bissell, 27
William Daniels, 121
William Hartnell, 79
William Shatner, 37
William Sylvester, 143
Yasujiro Ozu, 171
Yves Montand, 165
Yvette Mimieux, 27

Bibliografía

Canby, V. y Maslin, J. (1999) Best 1000 Movies Ever Made. The New York Times.

Castedo, J. (2000). Las cien mejores películas del siglo XX. Madrid: Jaguar.

Dixon, W. W. y Foster, G. A. (2008). Breve historia del cine. Barcelona: Robinbook.

Ebert, R. (2002). Las grandes películas. Barcelona: Robinbook.

Kinn, G. y Piazza, J. (2002). The Academy Awards: The Complete History of Oscar. Nueva York: Black Dog & Leventhal Publishers.

Las 100 películas más importantes de la historia (2008). México: Cordillera.

Müller, J. (2013) 100 clásicos del cine, vol. 1. Alemania: Taschen.

Müller, J. (2006). Cine de los 30. Alemania: Taschen.

Müller, J. (2005) Cine de los 40. Alemania: Taschen.

Ramos, J. y Marimón, J. (2002). Diccionario del guión audiovisual. Barcelona: Océano.

Sadoul, G. (1985). Historia del cine mundial: desde los orígenes. México: Siglo XXI.

Schneider, S. J. (2008) 1001 Movies You Must See Before You Die. Nueva York: Barron's Educational Series.

Internet Movie Database. [Página web en línea]. Disponible en: http://www.imdb.com

Film Affinity. [Página web en línea]. Disponible en: http://www.filmaffinity.com

NELSON CORDIDO ROVATI

Nació en Barquisimeto, Venezuela en 1949. Ingeniero electrónico. Comenzó a escribir en el 2005 al retirarse del ejercicio de su profesión. Es finalista del IV Concurso Nacional de Cuentos Sacven 2007 con el relato *La entrevista de empleo*. Finalista del I Concurso Internacional de Cuento Breve con el relato *El portón negro* (México - 2008). Mención publicación en el IV concurso Nacional de Narrativa Salvador Garmendia 2009 con el libro *Claro que me atrevo y otros relatos*. Ha escrito variados cuentos, entre ellos: *Amor instantáneo*, *Cruel soledad*, *Funeral riesgoso*, *No pierdas la pensión*, *Sacrificio* y muchos otros, disponibles en Internet, Revista Nacional de Cultura (No. 335), en la Antología del Trasnocho (2007), en las antologías *La fiesta de la ficción* (2010) y Nudos y desenlaces (2013). Autor de los libros *Cuentos de Amor y Terror* (2006), *35 minutos* (2012), *35 Relatos* (2013), *Las películas que debe conocer – Tomo 1: Los inicios del cine* (2013) y *Las películas que debe conocer – Tomo 2: La década de los años 50* (2014). Autor de los talleres: Los libros que hay que conocer y Las películas que hay que conocer. Autor de la columna mensual *Estrellas Imperdibles* de la revista Sala de Espera, edición Venezuela.

Editorial IPD comenzó a funcionar en 2013, para prestar servicios a los nuevos escritores que necesiten editar sus libros rápidamente, a bajo costo y con un tiraje reducido. Utilizamos el método de Impresión Por Demanda (IPD), lo que significa que los libros son impresos en el momento a partir de un ejemplar.

Los libros estarán disponibles tanto en papel como en digital (Kindle) en los sitios web de Amazon. También pueden ser impresos de manera tradicional en Caracas y distribuidos en algunas cadenas de librerías en Venezuela.

Las regalías que recibe el autor son más altas que en las editoriales tradicionales y dependen del precio de venta fijado por el mismo autor.

Puede ver más detalles del método de edición en la página web editorial-ipd.webs.com o si lo prefiere, consultando directamente a nelcordido@yahoo.com

[i] La Generación Silenciosa son los nacidos entre 1925 y 1945. Se caracterizan por trabajar arduamente, ser pacientes, conformistas, respetuosos e individualistas. Capaces de anteponer el deber al placer, obtienen satisfacción de su trabajo y piensan que todo tiempo pasado fue mejor.

[ii] Los Baby Boomer son los nacidos entre 1946 y 1964. En un principio considerados como el producto demográfico de la explosión de natalidad posterior a las grandes guerras mundiales, destacan por su optimismo, gusto por el trabajo en equipo, prefieren un ambiente de trabajo democrático, humano y casual, pero tienen un toque egocéntrico.

[iii] Ed Gain (1906-1984) fue un asesino y ladrón de tumbas estadounidense aficionado a conservar los cadáveres de sus víctimas, así como los que desenterraba.

[iv] Cementerio de Montparnasse. Famoso cementerio ubicado en el barrio de Montparnasse, París. Ocupa 19 hectáreas.

[v] La Santé es una prisión administrada por el Ministerio de Justicia situada en el distrito 14 de París. Es una de la más famosas prisiones en Francia, con alas para prisioneros VIP y de máxima seguridad. Allí se encuentra encarcelado el terrorista venezolano Ilich Ramírez Sánchez, más conocido como Carlos, «El chacal.

[vi] Metrocolor es el sistema de filmación de películas en color que usó la Metro-Goldwyn-Mayer entre los años 1950 y 1980 del siglo XX. Sus colores no eran tan brillantes como los del Technicolor.

[vii] Nouvelle vague es la denominación con que la crítica designó a un nuevo grupo de cineastas franceses, surgido a finales de la década de 1950, que reaccionaron contra las estructuras que el cine francés imponía hasta ese momento; y postularon como máxima aspiración la libertad de expresión y la libertad técnica en el campo de la producción fílmica.

[viii] Garrote o Garrote vil es una máquina utilizada para aplicar la pena capital. Se empleó en España y estuvo vigente legalmente desde 1820 hasta 1995, cuando se abolió definitivamente la pena de muerte.

[ix] Spaghetti western, o western europeo, es un particular subgénero de las películas del Oeste americano que estuvo de moda en las décadas de 1960 y 1970.

www.ingramcontent.com/pod-product-compliance
Lightning Source LLC
Chambersburg PA
CBHW071428170526
45165CB00001B/445